中国历代碑帖选字临本

第一辑

颜真卿勤礼碑

二

江西美术出版社

图书在版编目（CIP）数据

中国历代碑帖选字临本．颜真卿勤礼碑．2／江西美术出版社编．－－南昌：江西美术出版社，2013.6
　　ISBN 978-7-5480-2173-5

　　Ⅰ．①中…　Ⅱ．①江…　Ⅲ．①汉字－碑帖－中国－古代②楷书－碑帖－中国－唐代　Ⅳ．J292.21

中国版本图书馆 CIP 数据核字 (2013) 第 120354 号

策　　划／傅廷煦　杨东胜

责任编辑／陈　军　陈　东

特约编辑／陈漫兮

美术编辑／程　芳　吴　雨

中国历代碑帖选字临本
颜真卿勤礼碑·二

本社编

出　　版／江西美术出版社

地　　址／南昌市子安路 66 号江美大厦

网　　址／www.jxfinearts.com

印　　刷／北京市雅迪彩色印刷有限公司

经　　销／全国新华书店总经销

开　　本／880×1230 毫米　1/24

字　　数／5 千字

印　　张／5

版　　次／2013 年 6 月第 1 版　第 1 次印刷

书　　号／ISBN 978-7-5480-2173-5

定　　价／38.00 元

赣版权登字 -06-2013-239

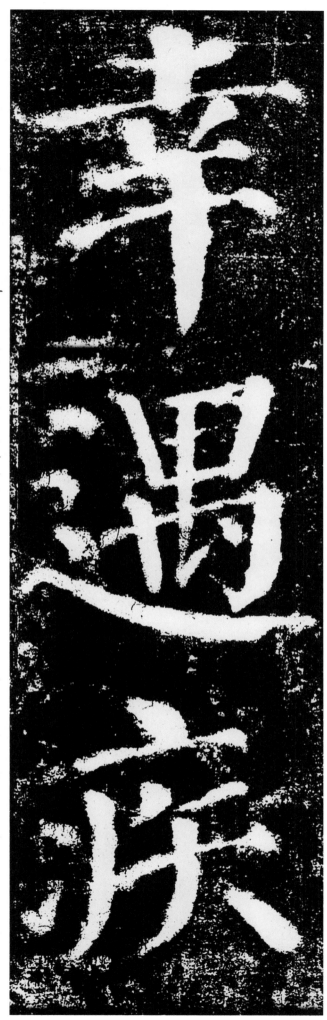

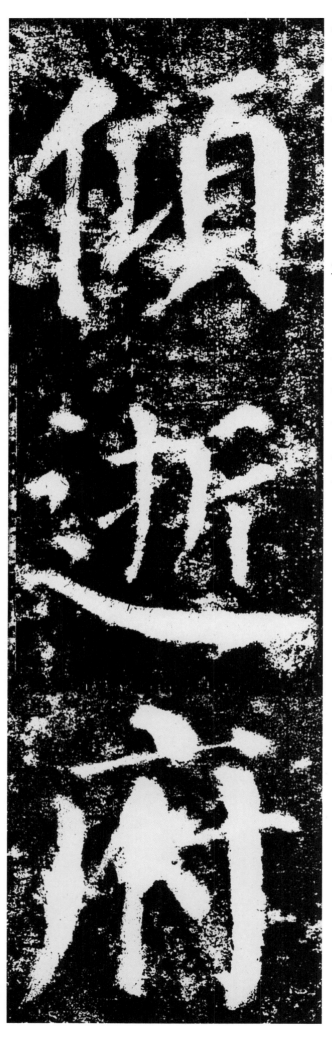

亻仁佰傾

扌扩折逝

广庀府府

傾逝府

土圹圻城

十内丙南

艹苩萬萬

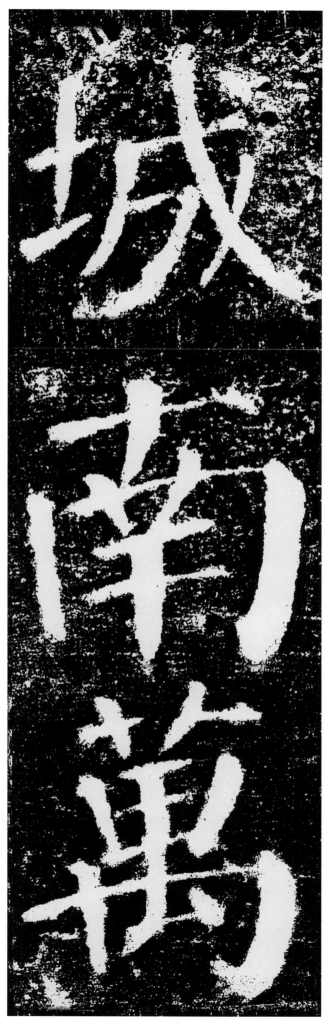

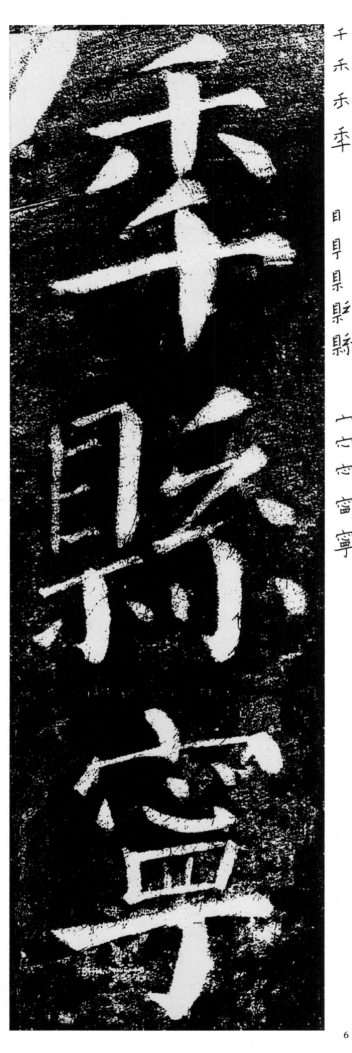

山穴安安

几凤凰鳳

木朹杤栖

岁

鳳

栖

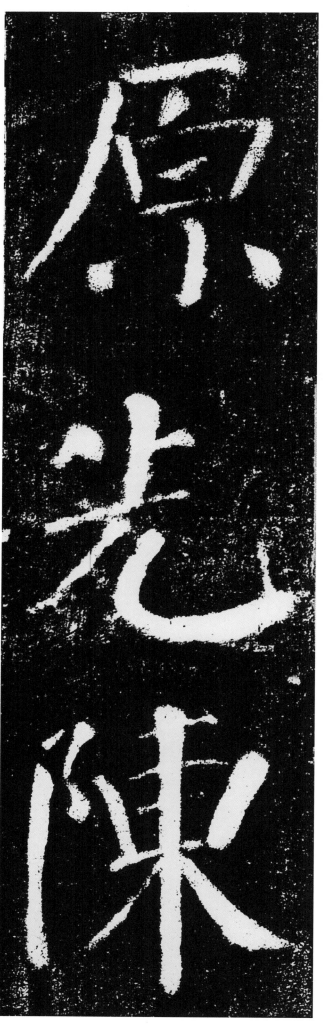

厂�厂厂原

艹ㄓ屮先

卩阝阝陳

8

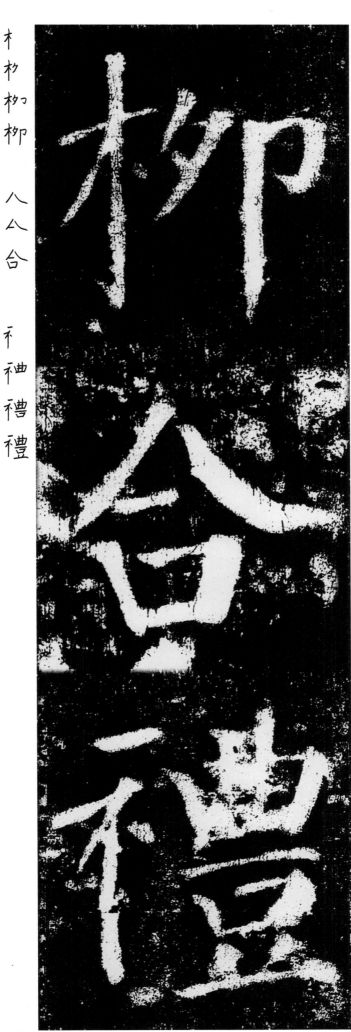

才 朳ₒ柳　八 厶合　礻 神禮 禮

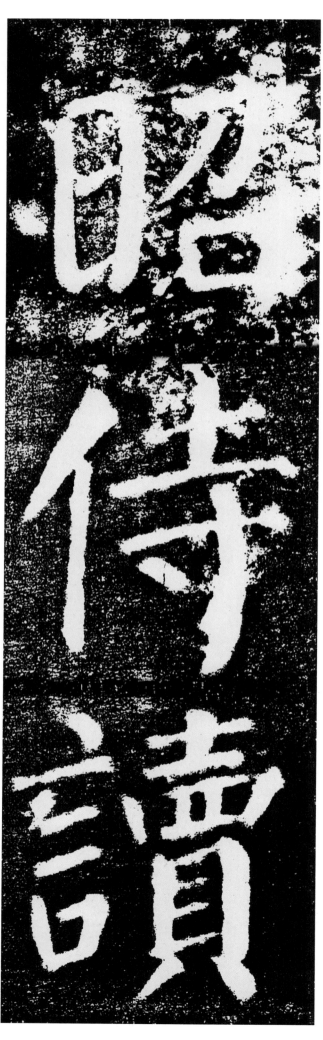

昭侍讀

贝 貝 睭 贈

艹 芏 菩 華

丿 丬 州 州

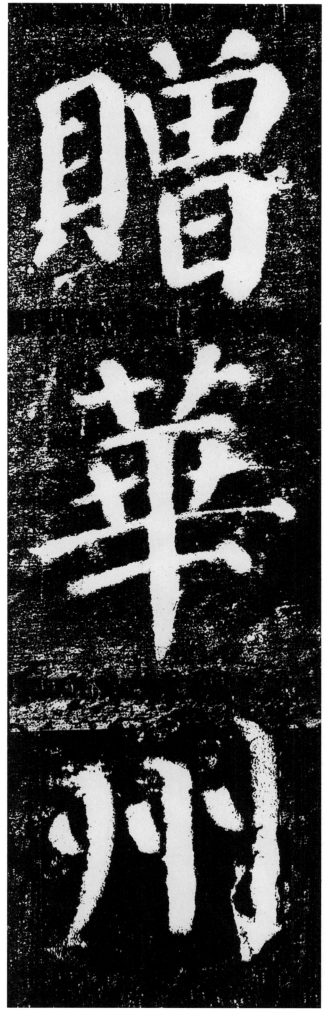

11

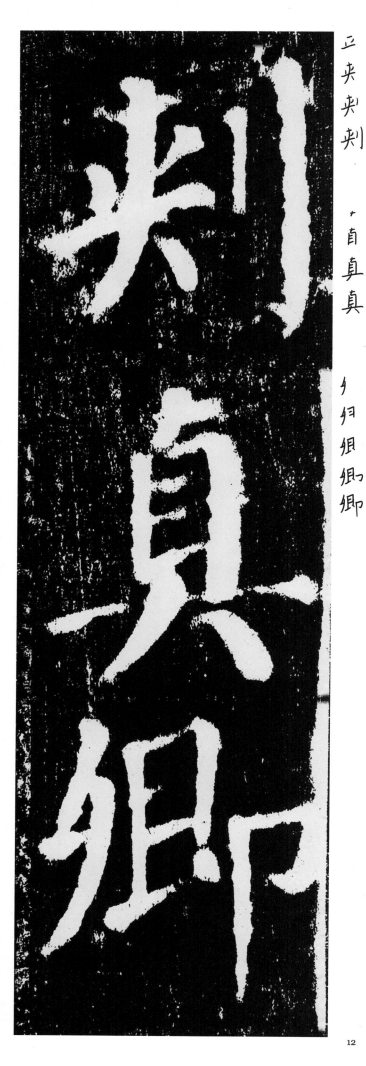

剚

正夹剚剚

艹自真真

夕归俎卿卿

厂戶所所

才扫撰撰

二亍袇神

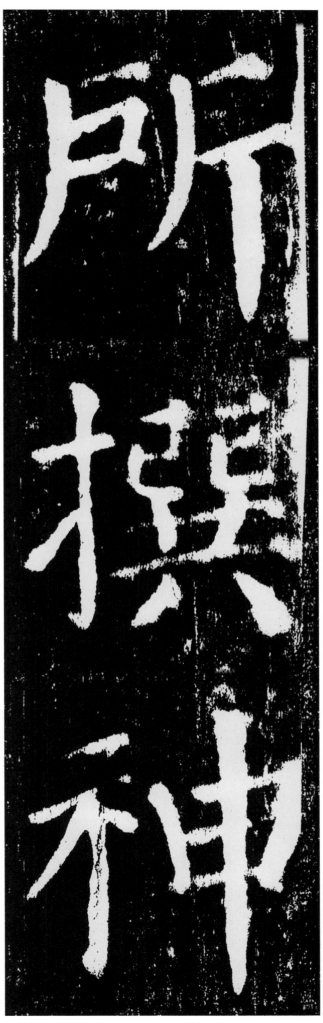

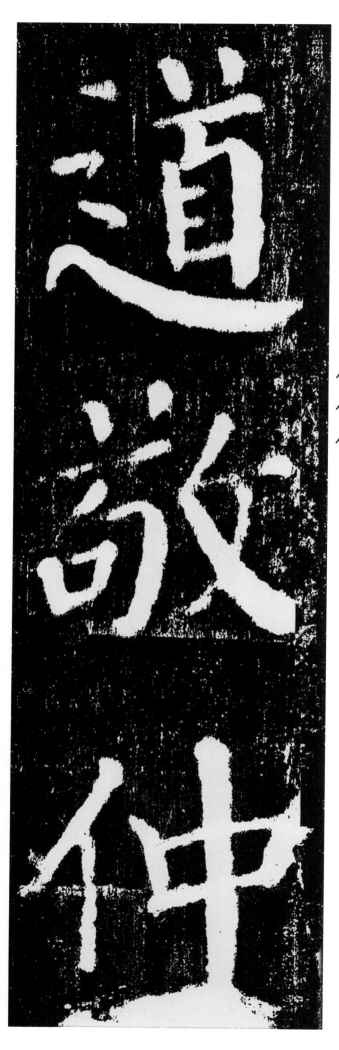

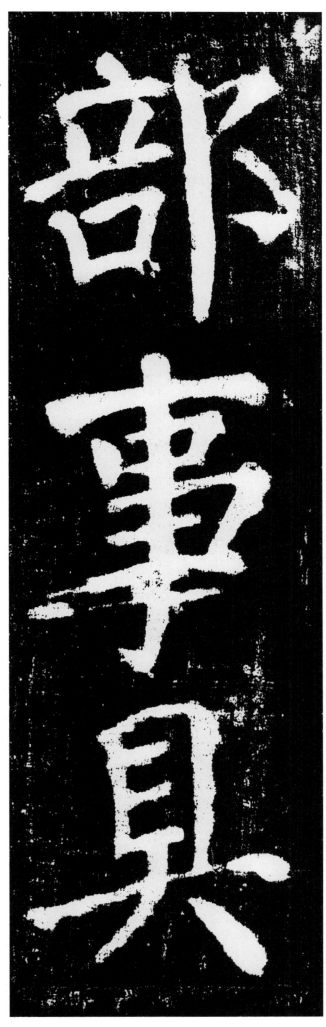

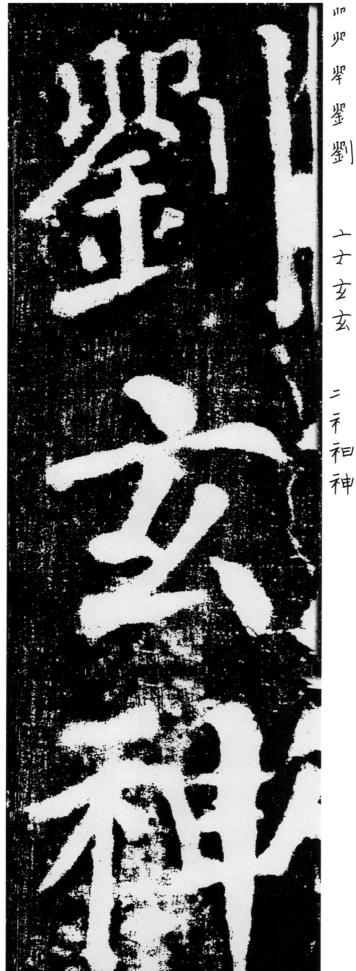

劉 玄 神

道

丷 丫 首 道

厂 石 砬 碑

工 丂 弘 殆

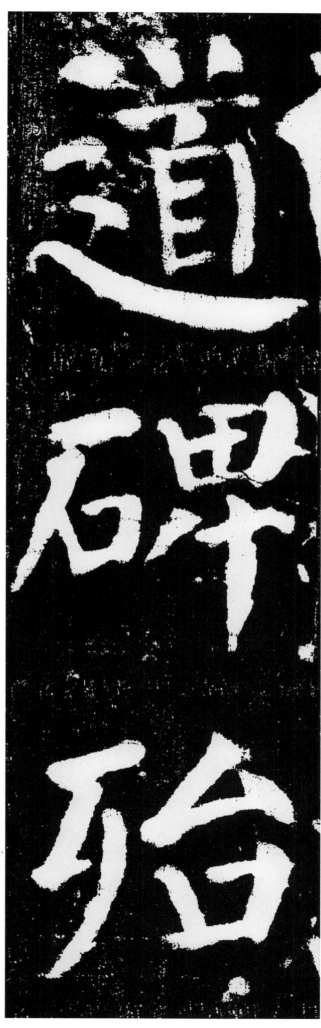

碑

殆

17

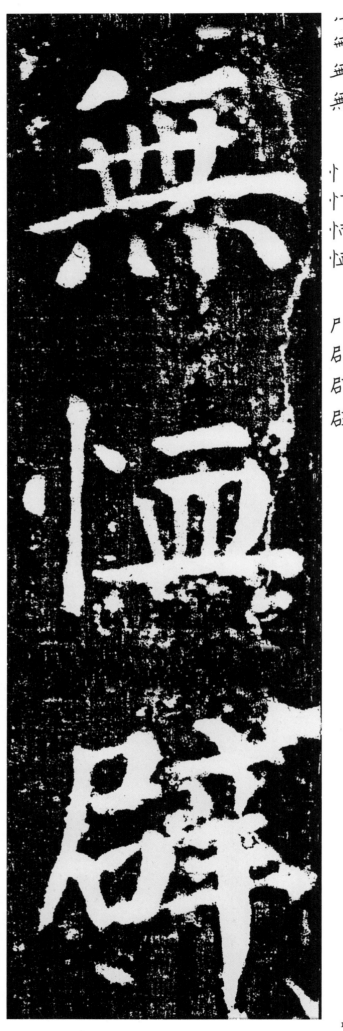

無恆辟

一年無無

忄忄忨恆

尸卩辟辟

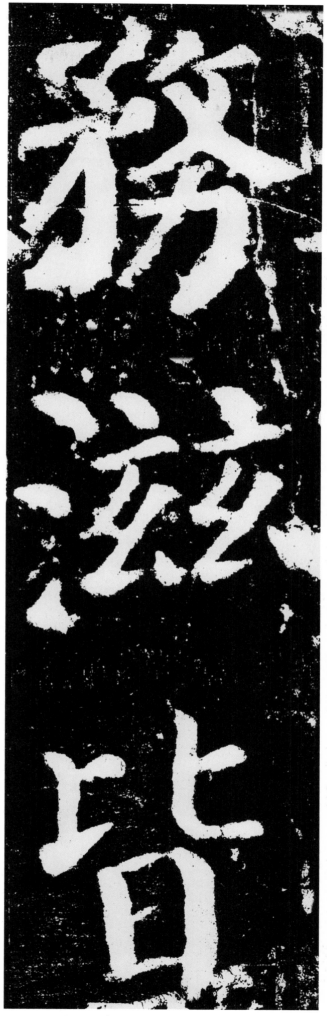

マヌ矛救務

ソゾ注澄滋

ㅗ比

皆

19

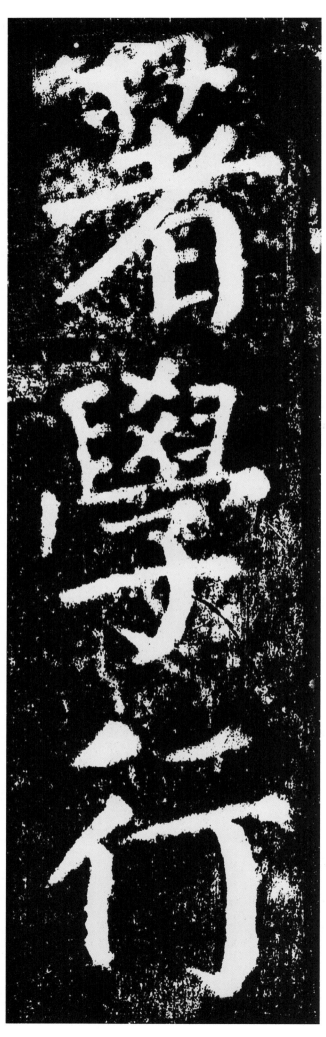

艹 芏 芳 著

※ 臣 幽 學

彳 彳 行

才
�折
杴柳

八人
仒仝

クタ
列外

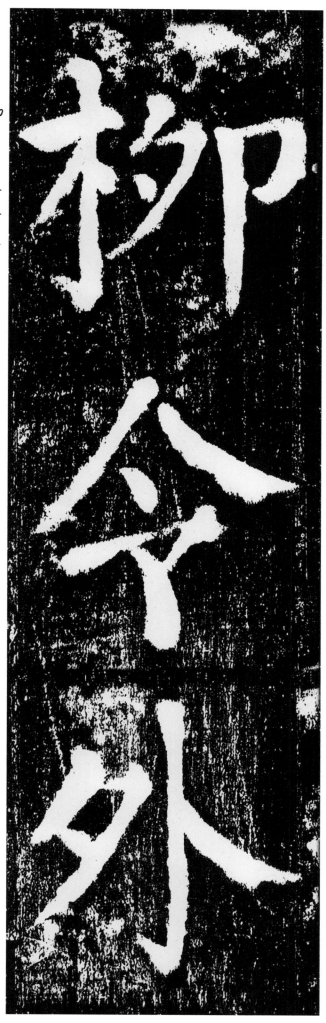

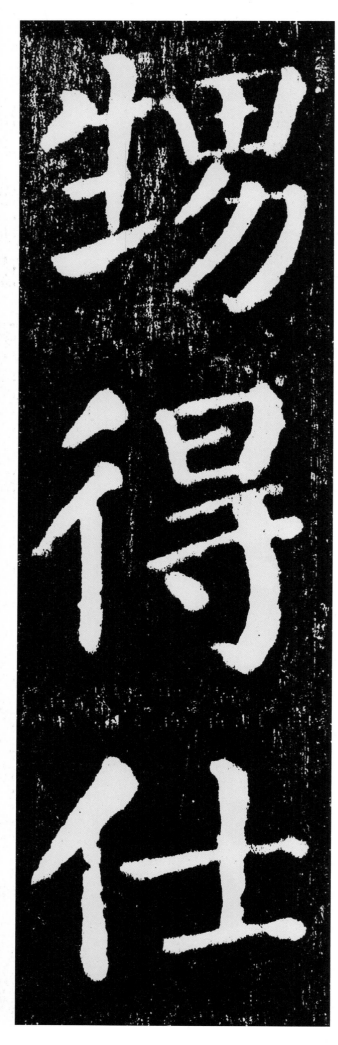

生 甡 甡
彳 徉 得 得
彳 仁 仕

亻隹進進

了了孫

二亍元

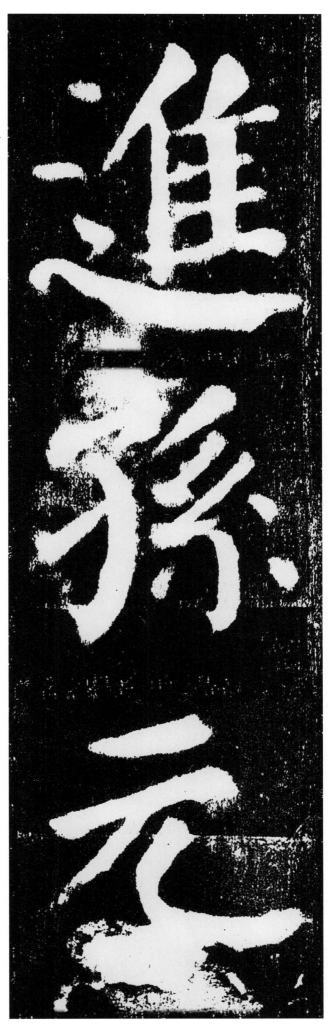

23

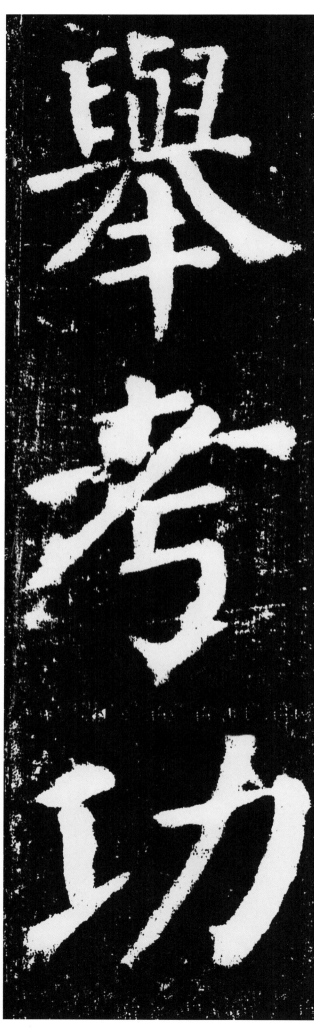

與 與 舉

土 耂 考

工 工 功

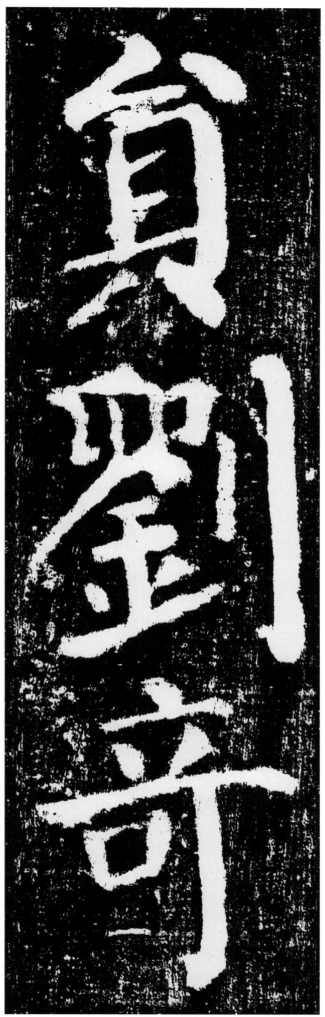

公介負負

⺽少半鏊劉

立音奇

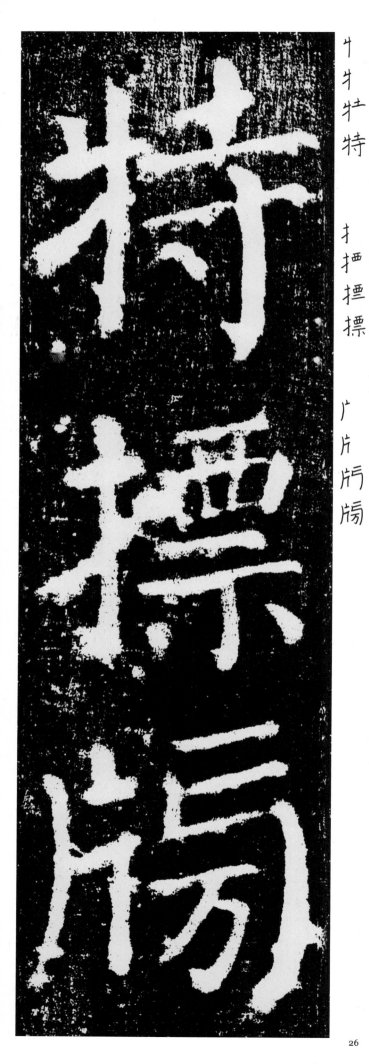

牛牜牪特

扌扗抴摽

广片牀牖

摽

摽

牖

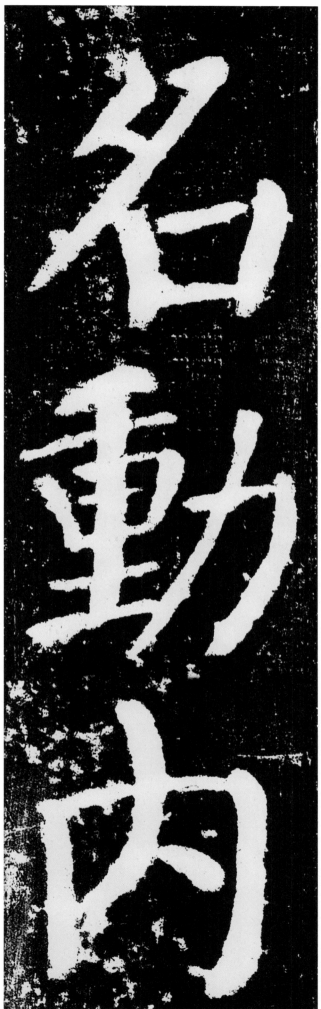

名動内

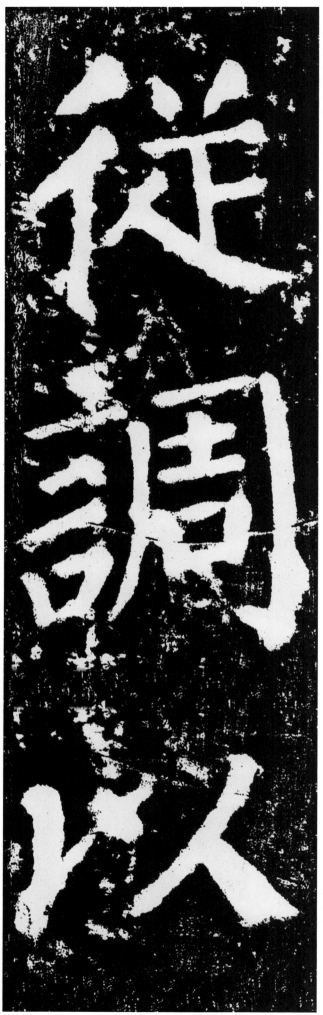

彳彳彳徉従

三言訒調

レレ以

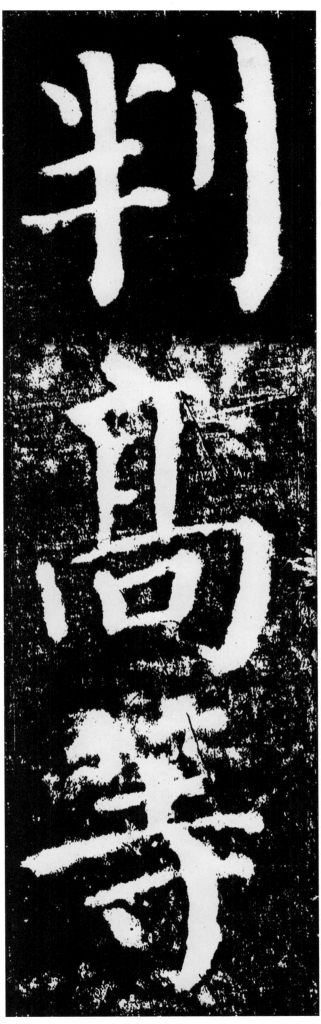

判鳥等

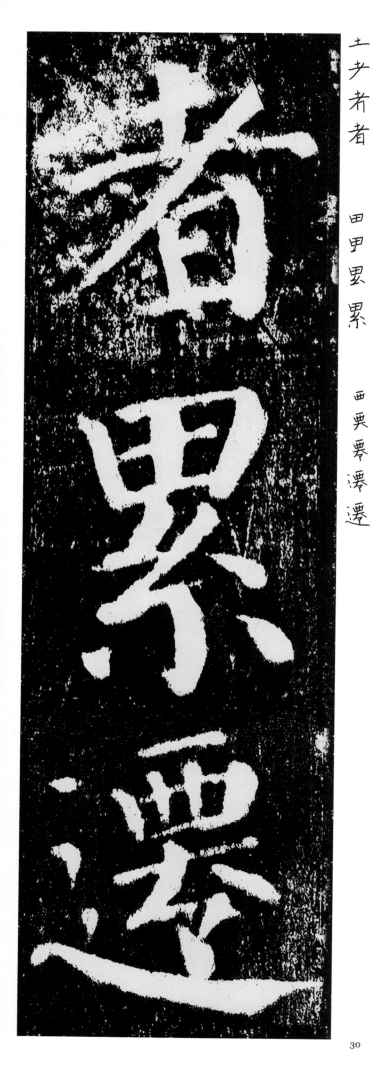

土步者者

田甲畟累

西栗瞏遷

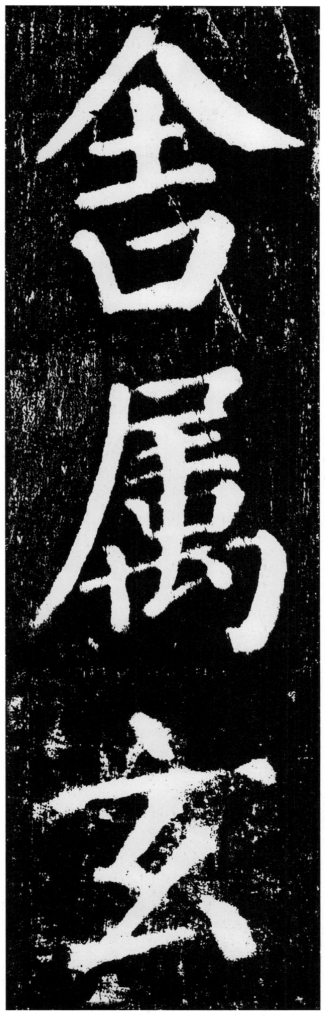

人 仝 舍

尸 尸 屬 屬

亠 亠 玄

31

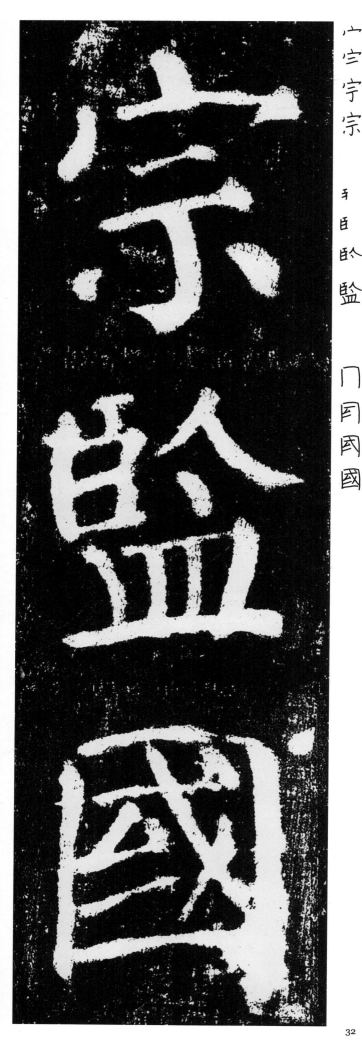

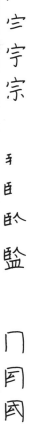

宀宇宇宗

手臣臥監

門冃冋國國

尃

尚

掌

畫

尃 宀由 尃

掌 小山 尚

画 ⼹ 言 書

33

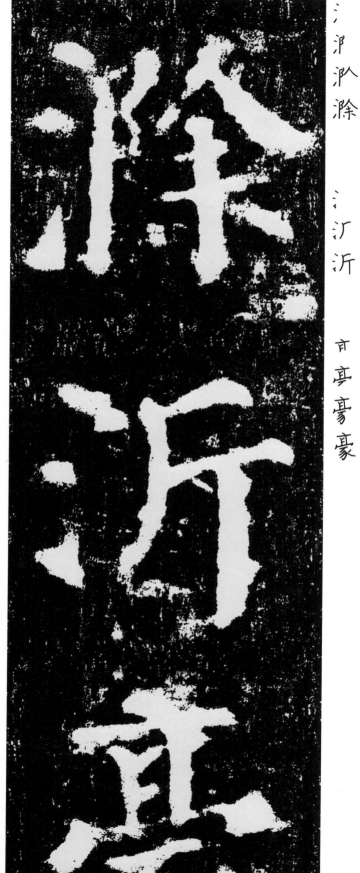

沵沵沵滁

汈沂

㕥真豪豪

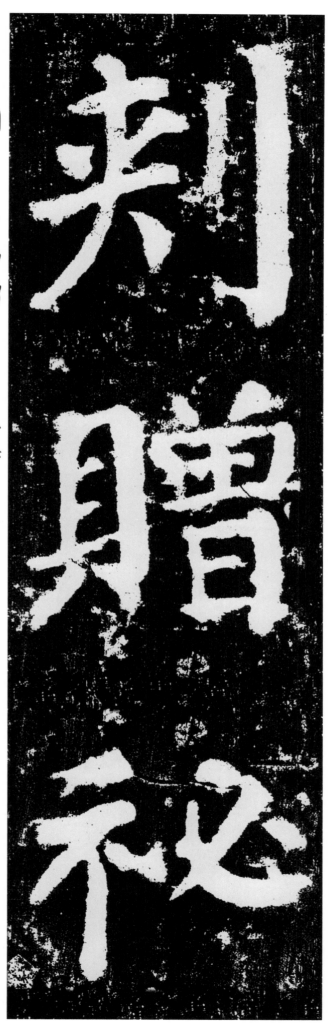

剥

贝赠

秘

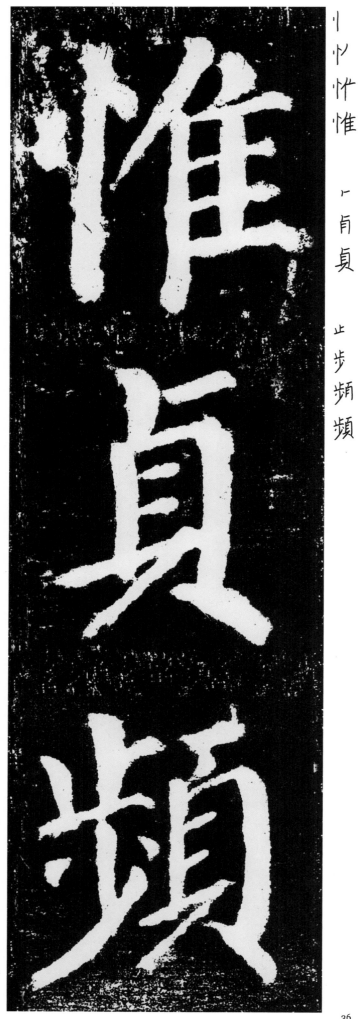

惟貞頻

忄忄惟

一肎貞

止步頻頻

亠
自
髙
髙

竹
竺
等
等

厂
厈
厤
歷

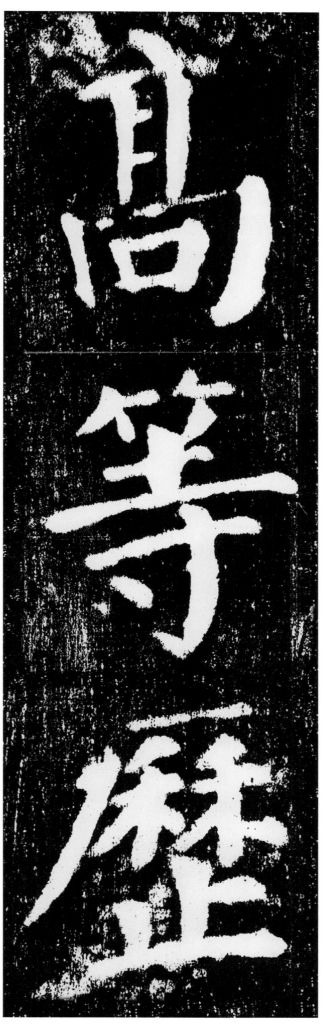

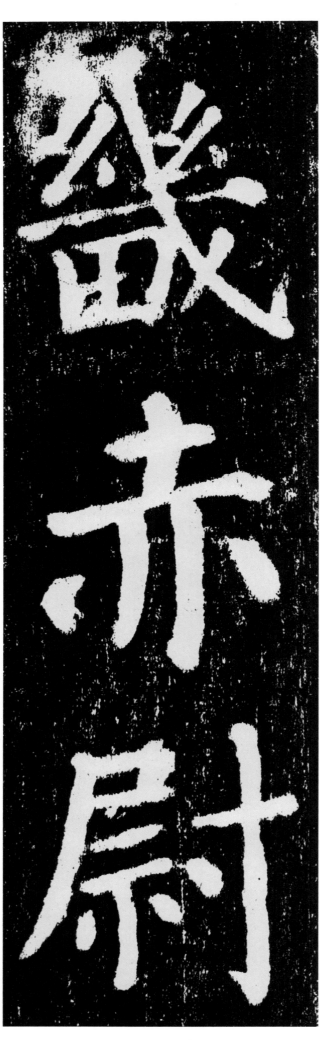

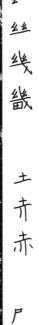

幺 丝 线 纖

土 赤 赤

尸 尸 屌 尉

38

了 了 丞 丞

亠 亠 文

ナ 方 支

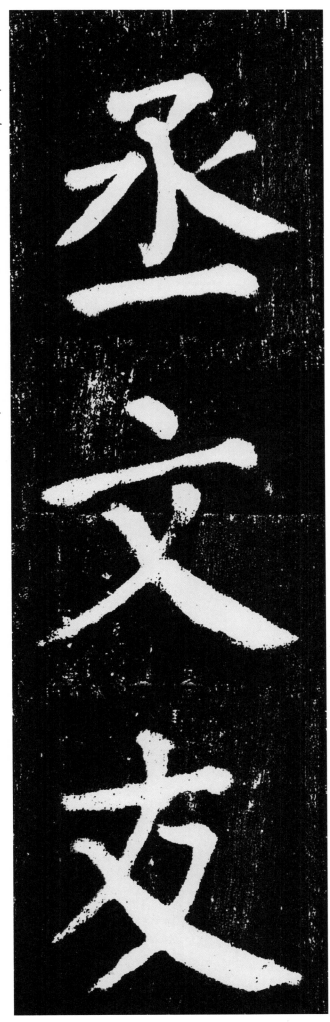

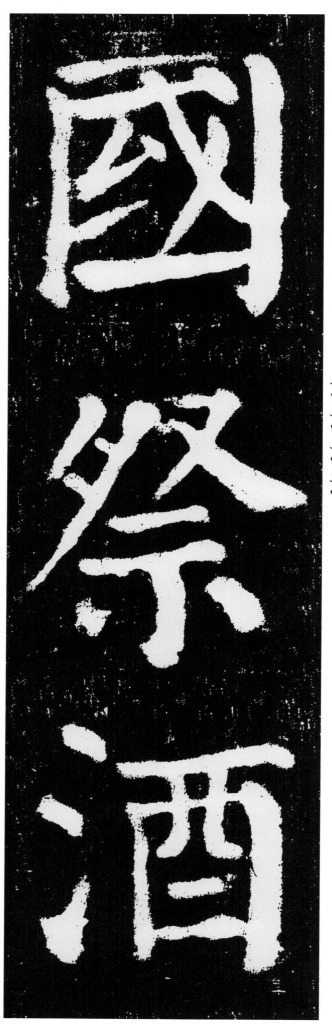

國祭酒

門 門 國
夕 夗 祭
氵 汈 酒

小 小 少

亻 亻保 保

亻 彳 徣 德

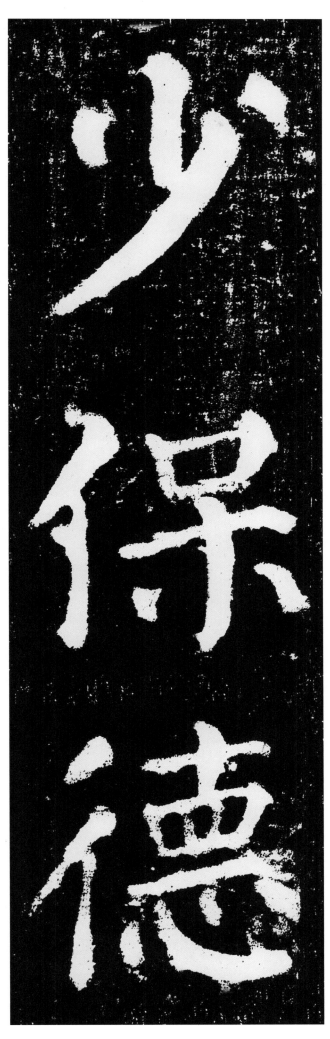

少

保

德

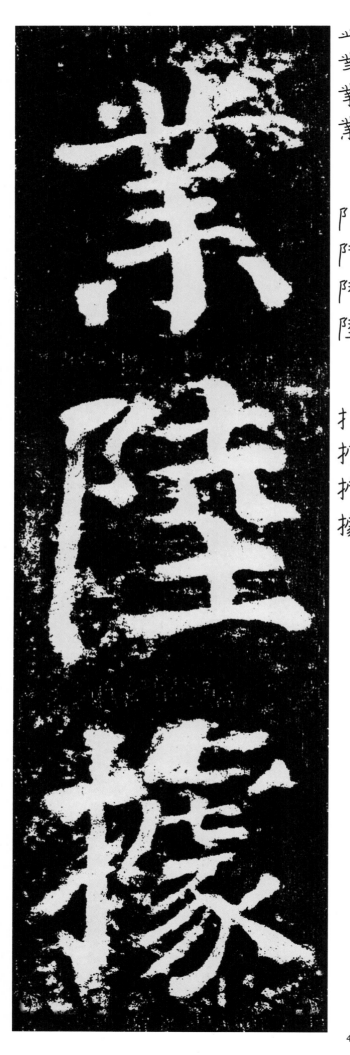

业 芈 芈 業

阝阤 阣 陸

扌 扝 抲 擝

業

陸

擝

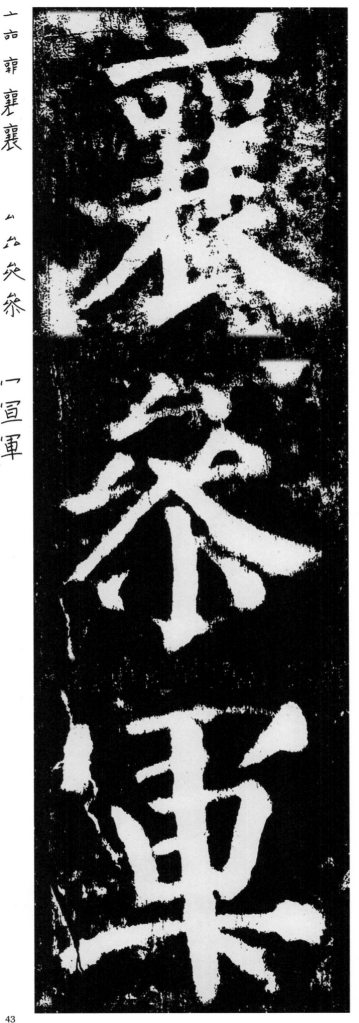

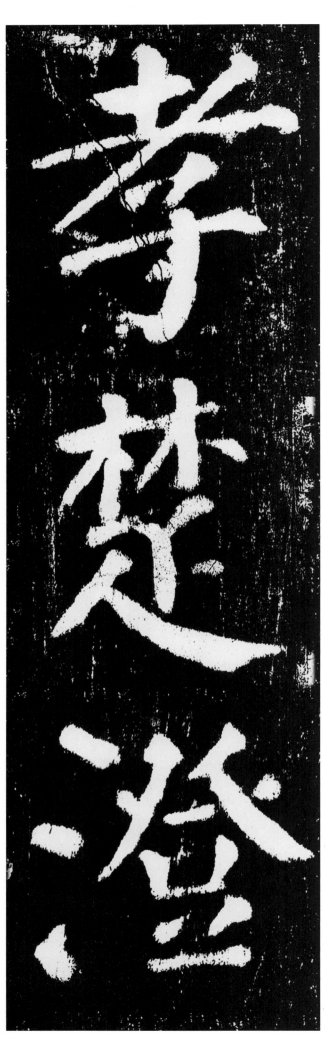

ナ左左

亻仲律衛

立𦥑翊翊

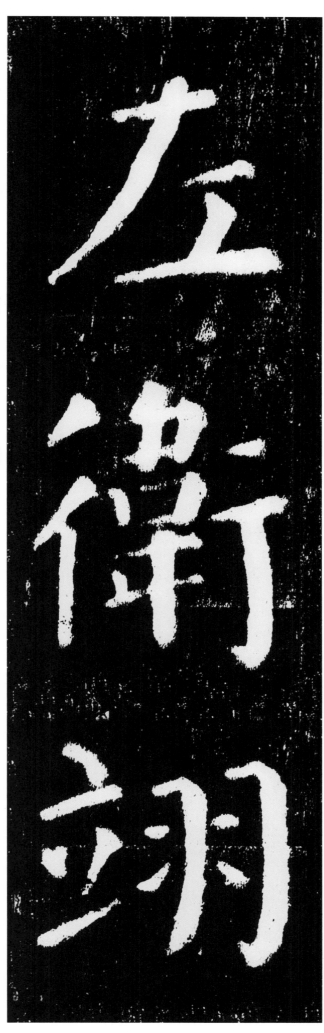

左衛翊

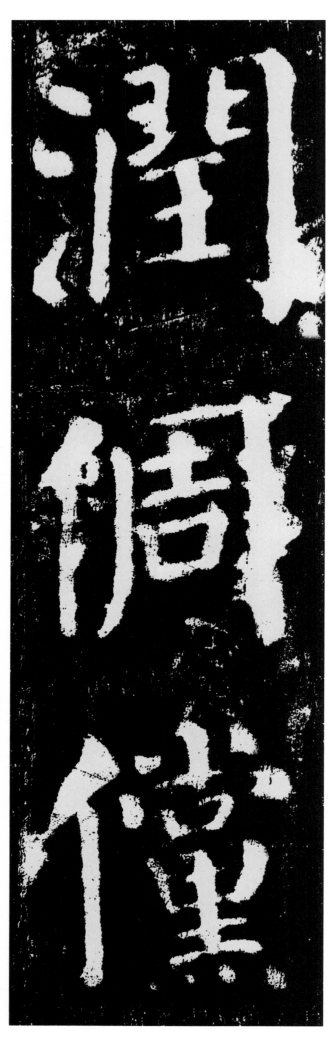

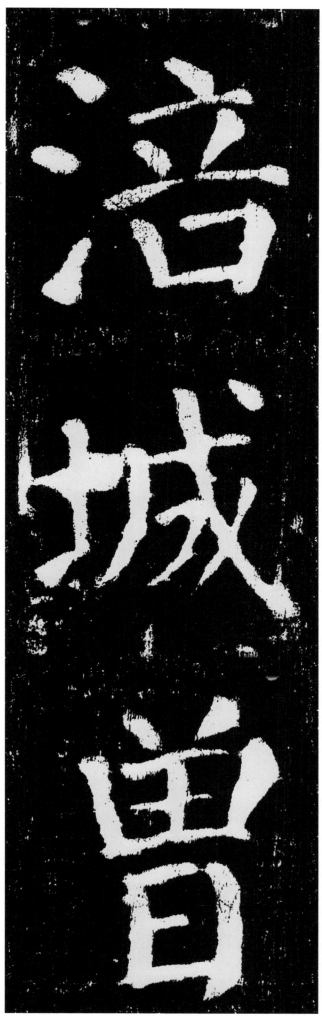

氵沙汯浯

土圹城城

丷甾甾曽

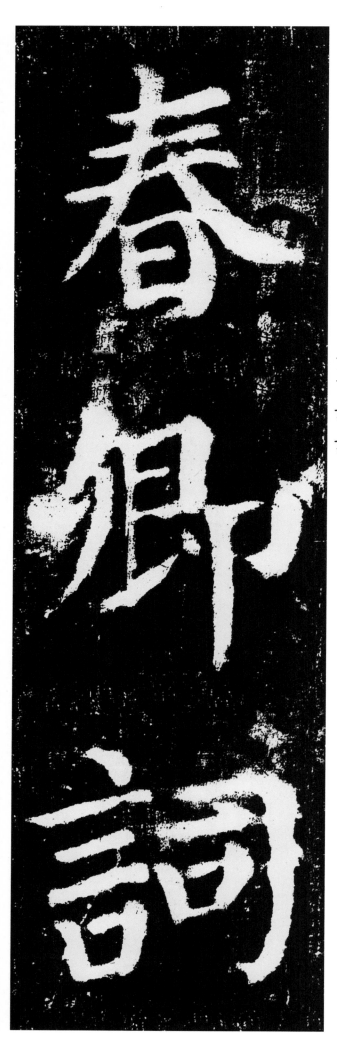

三毛夫春

夕归姐卿

言言訂詞

春

鄉

詞

48

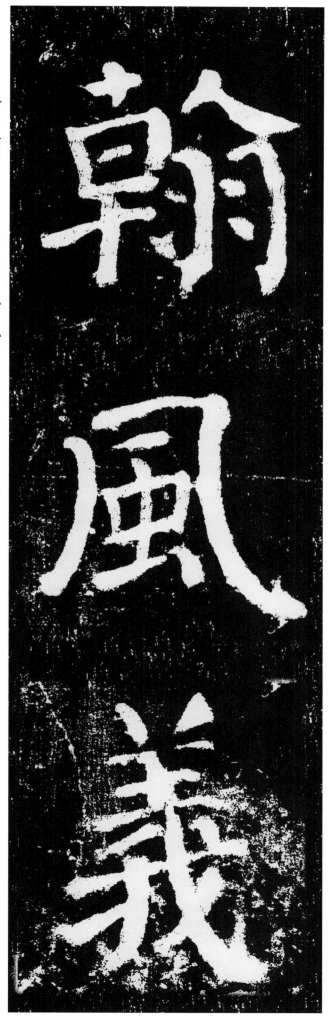

翰風義

十 古 卓 斡 翰

八 同 風 風

丷 羊 美 義

49

扌 扌 扵 扶

艹 芏 苈 萆

尸 尸 屖 犀

挟

萆

犀

三 沪 洰 浦

四 罗 蜀 蜀

目 貝 県 縣

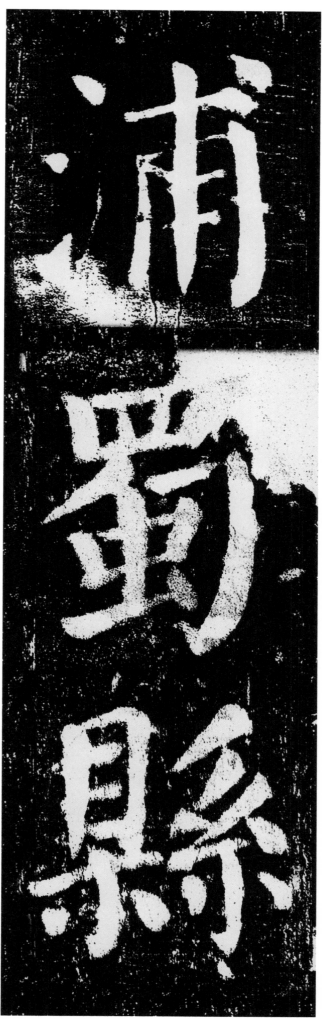

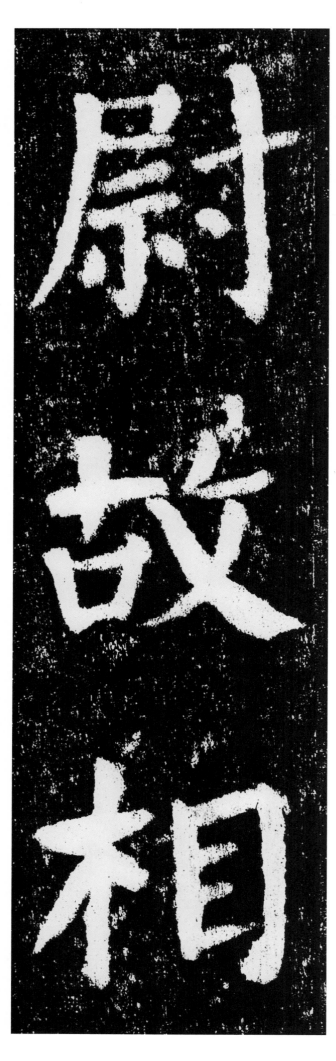

尸尸屄尉尉

十古古故

十才和相

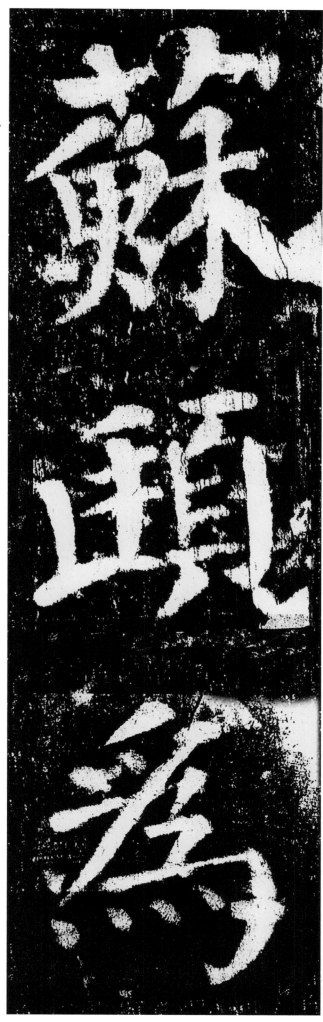







艹
茰
蘇

手
疌
頙
頹

丷
为
爲
爲

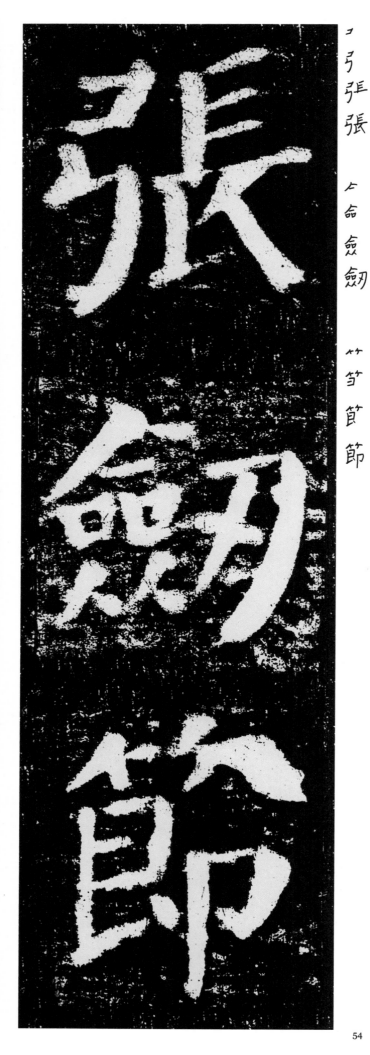

广广庐度

亻佢偞偞

曰早杲

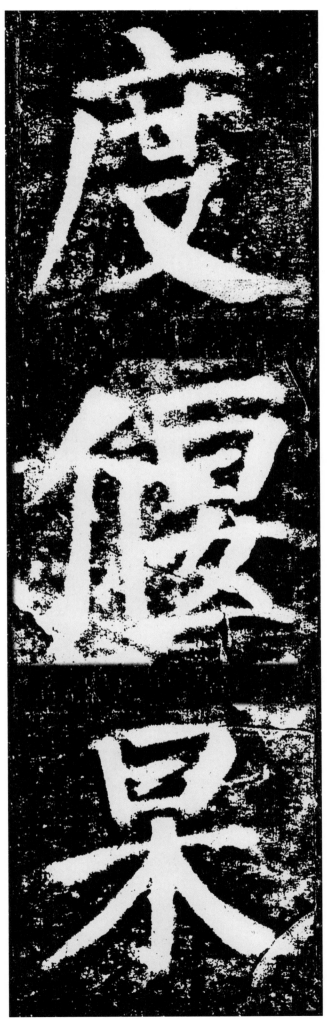

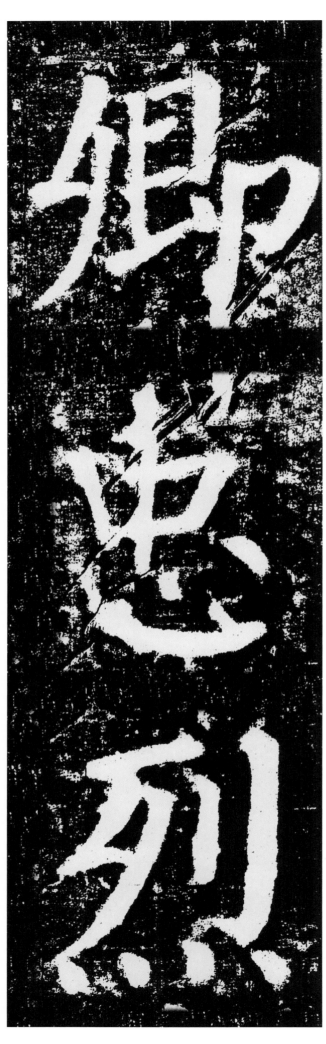

夕
归 郷
郷

口
中 忠
忠

工
歹 列
列

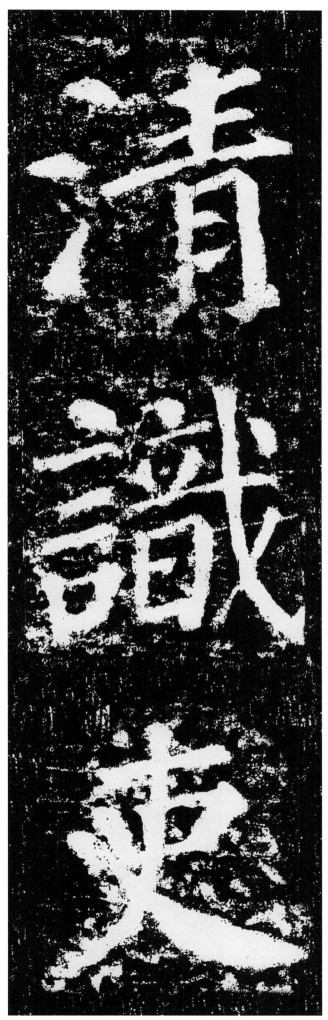

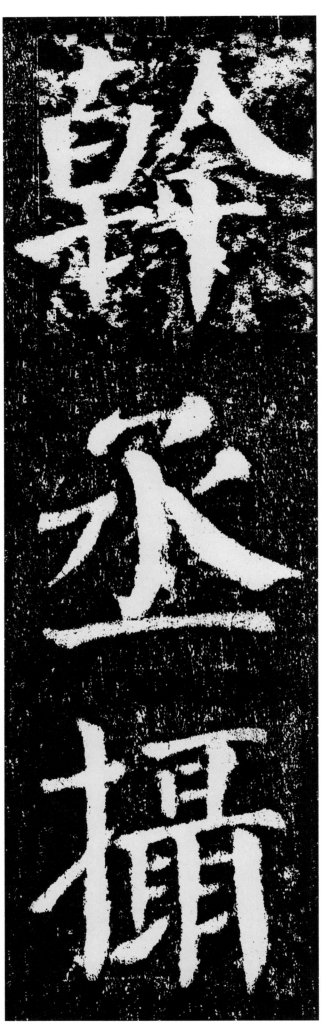

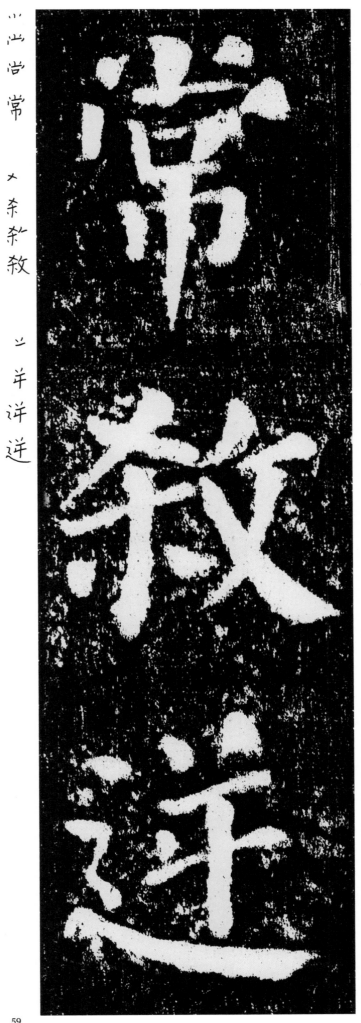

常

敎

迸

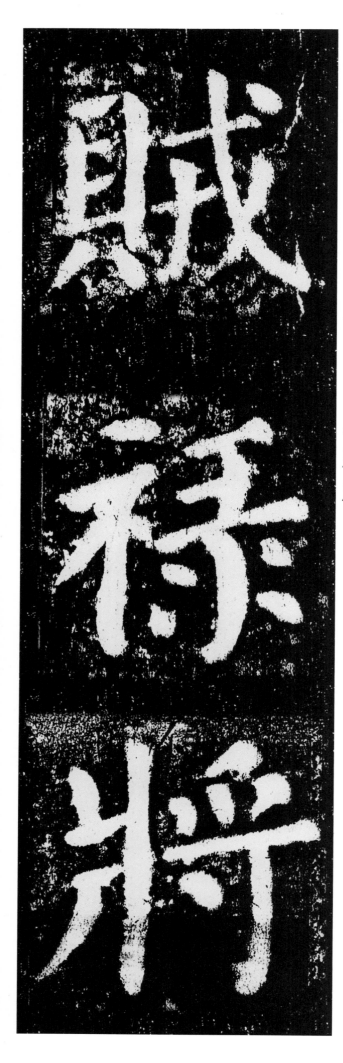

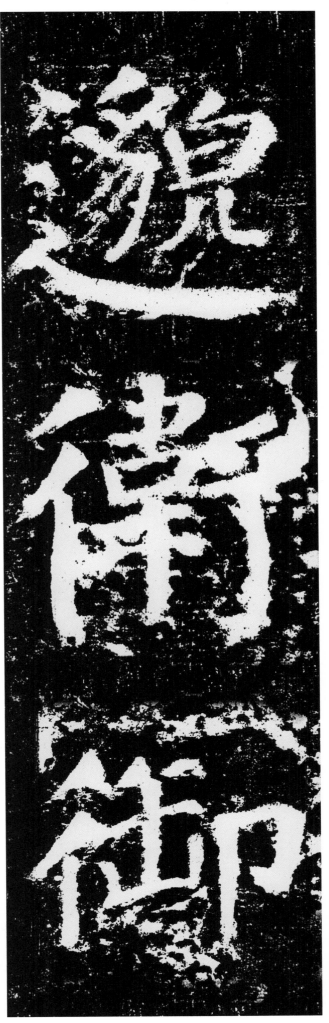

夕 多 貌 貌
邈

彳 彳 彳 彳
律 衛

彳 彳 彳 御

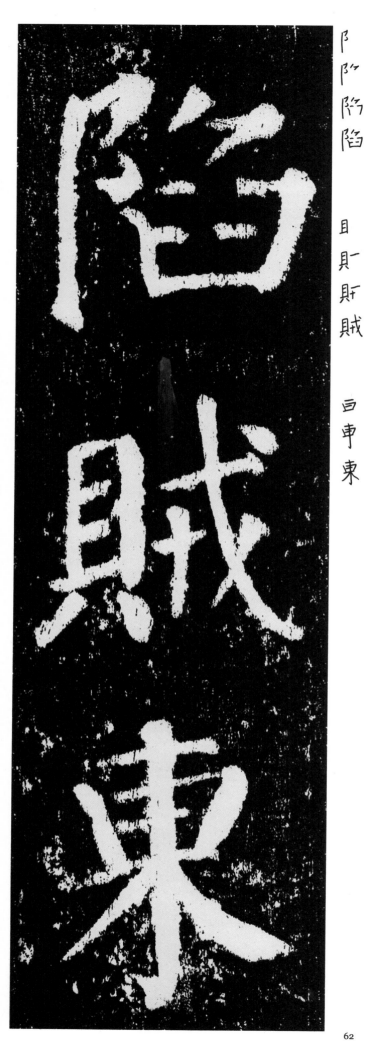

陷

阝阝阝陷陷

目貝斯賊

目車東

賊

東

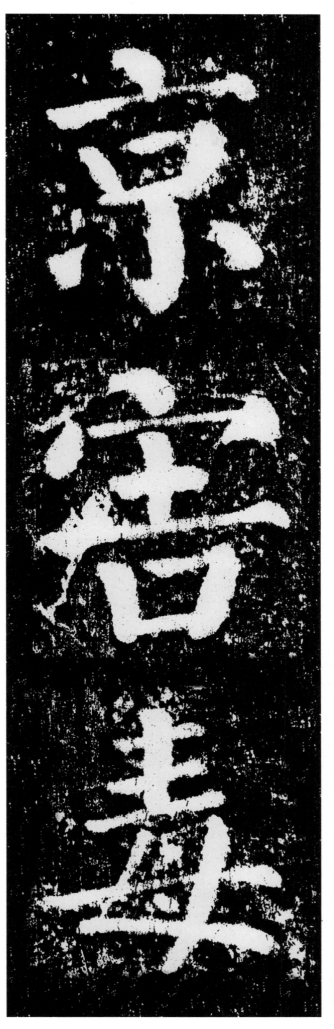

京寶壽

二 古 京

宀 宀 害

圭 壽 壽

63

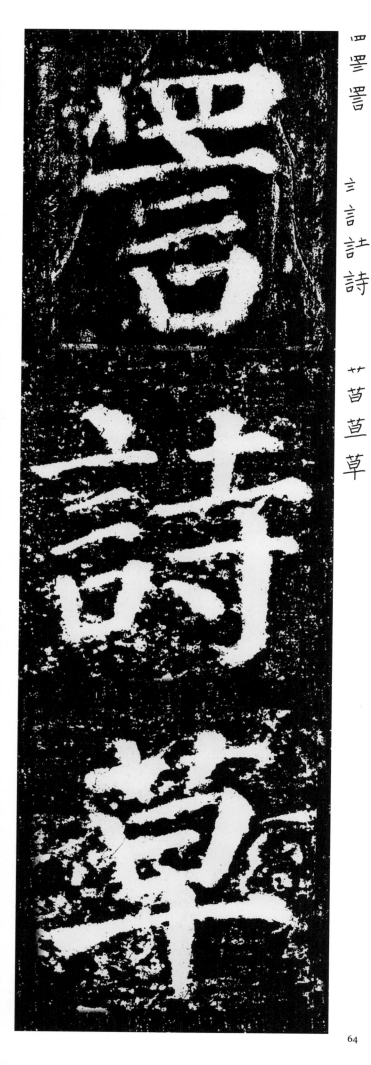

言言誌詩

艹苜苴草

土 圭 彗 叔 緣

三 言 訂 詞

艹 方 直

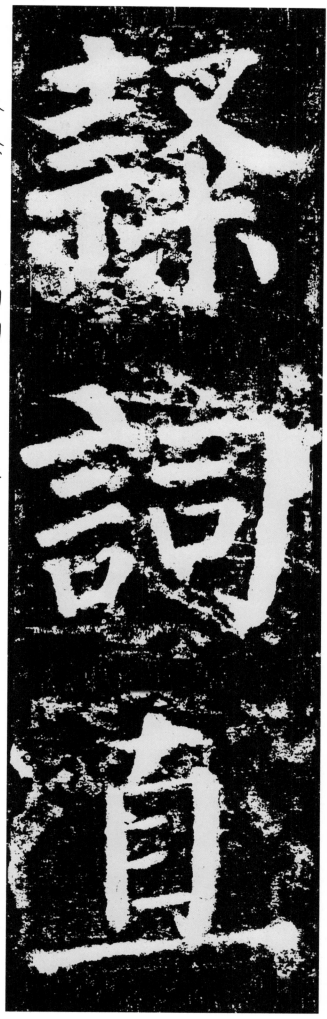

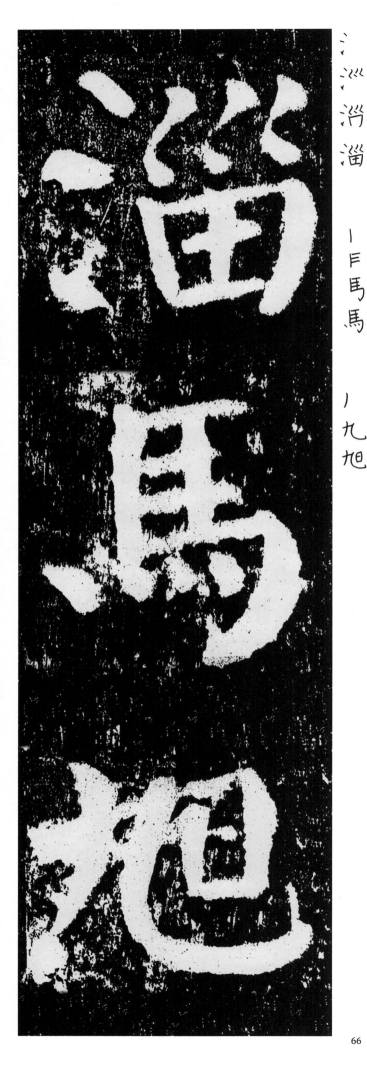

淵馬馺

氵淵淵

一厂馬馬

丿九旭

66

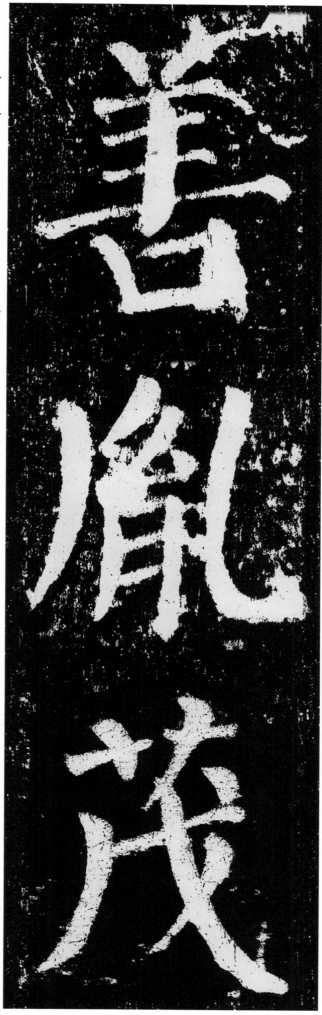

丷
兰
羊
善

丨
阝
肖
胤

艹
芦
芪
茂

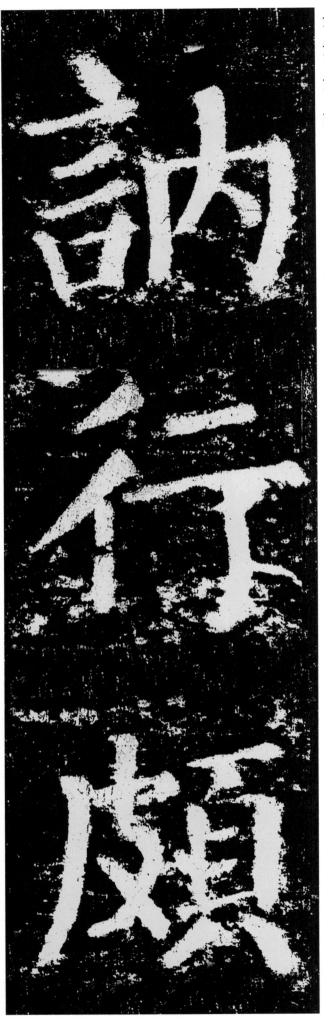

納行頿

言訥訥

彳仁行

广皮皮頿

竹 竺
等 篆
篆

竹 竹
芇 芐 籀
籀 籀

丬 牪
牪 犍
犍 犍

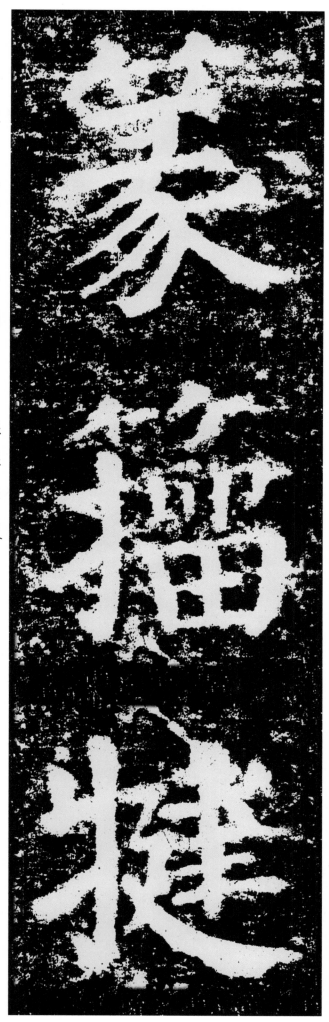

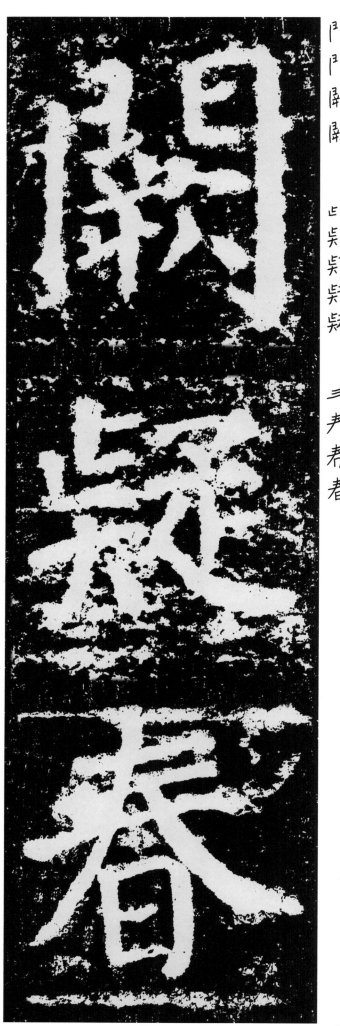

關疑春

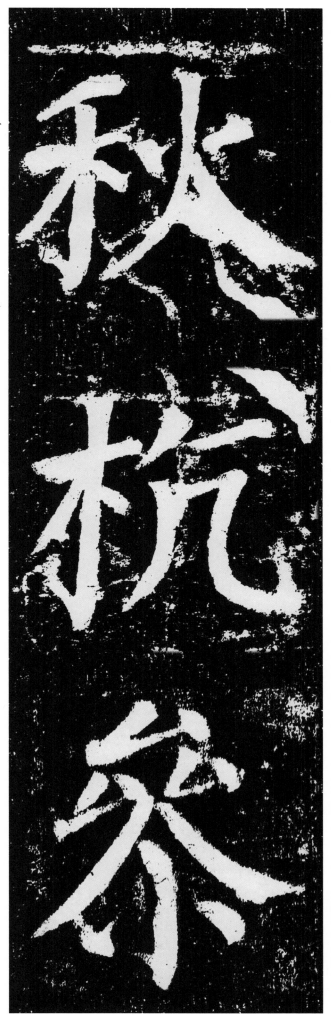

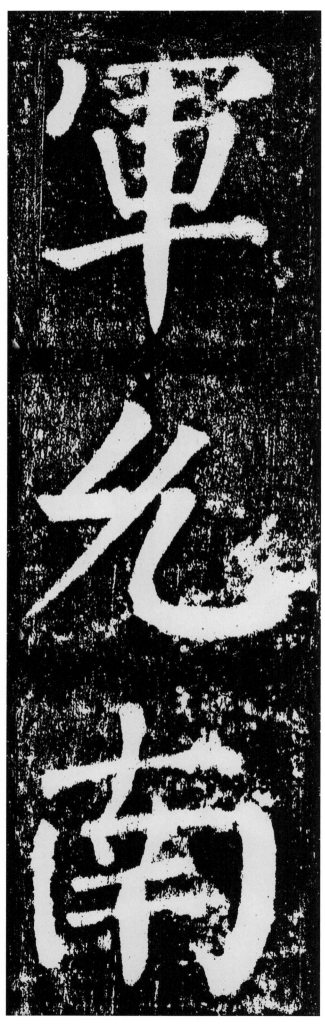

軍
兆
南

一亘軍
∠夕兆
十内两南

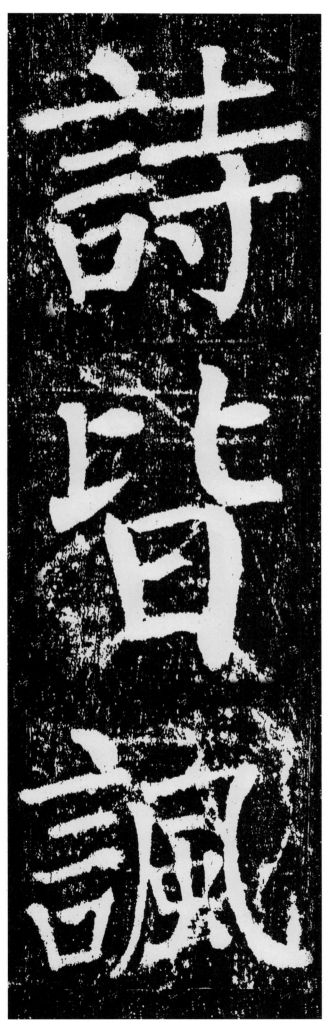

言言詩詩

⊢比皆

言言訊諷

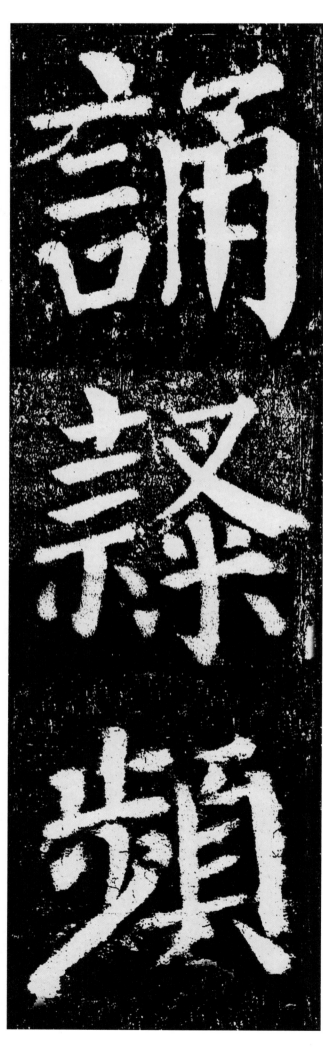

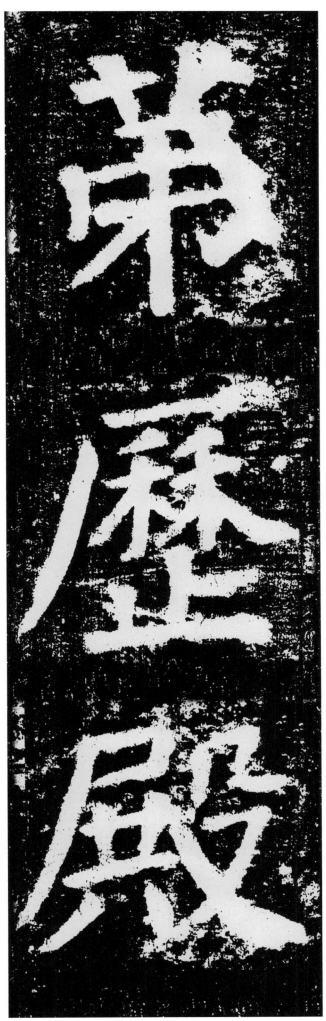

艹 芦 茑 第

厂 屍 麻 歷

尸 屄 展 殿

萬 歷 殿

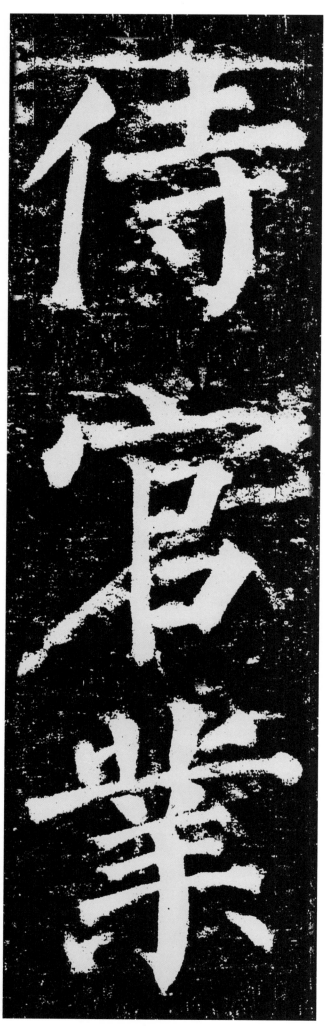

亻仕侍侍

宀宀官

业芈芈業

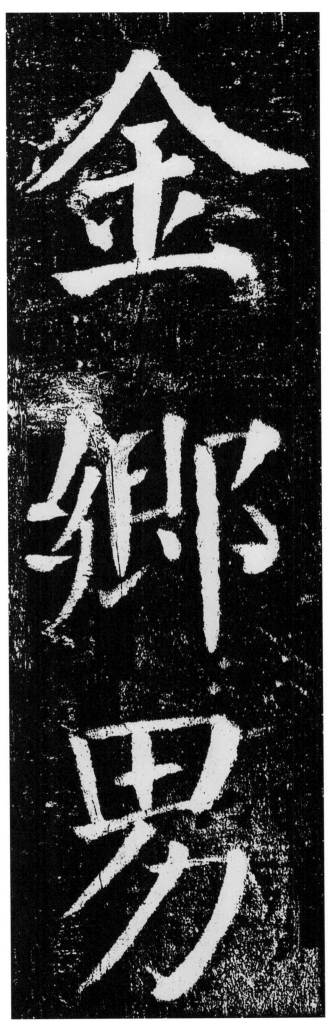

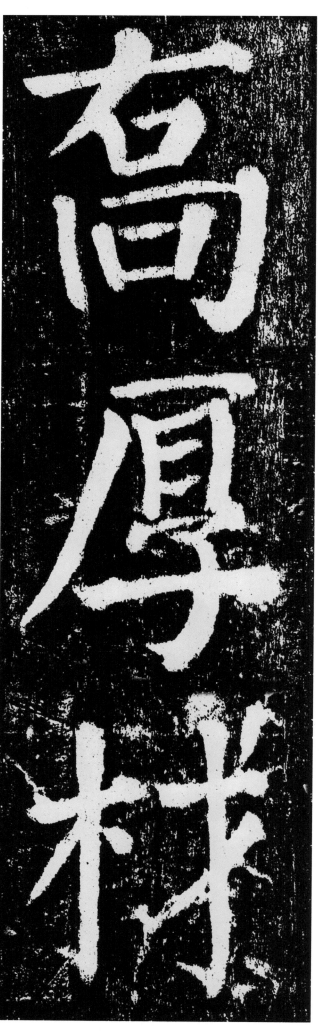

ナ右 高高

厂盾 厚厚

木村 材

中国历代碑帖选字临本

第一辑 已出版

- 中国历代碑帖选字临本·乙瑛碑
- 中国历代碑帖选字临本·曹全碑
- 中国历代碑帖选字临本·礼器碑
- 中国历代碑帖选字临本·张迁碑
- 中国历代碑帖选字临本·兰亭序
- 中国历代碑帖选字临本·张猛龙碑
- 中国历代碑帖选字临本·欧阳询九成宫醴泉铭一
- 中国历代碑帖选字临本·欧阳询九成宫醴泉铭二
- 中国历代碑帖选字临本·颜真卿勤礼碑一
- 中国历代碑帖选字临本·颜真卿勤礼碑二
- 中国历代碑帖选字临本·颜真卿多宝塔碑一
- 中国历代碑帖选字临本·颜真卿多宝塔碑二
- 中国历代碑帖选字临本·柳公权玄秘塔碑一
- 中国历代碑帖选字临本·柳公权玄秘塔碑二
- 中国历代碑帖选字临本·柳公权神策军碑
- 中国历代碑帖选字临本·褚遂良雁塔圣教序一
- 中国历代碑帖选字临本·褚遂良雁塔圣教序二
- 中国历代碑帖选字临本·怀仁集字圣教序一
- 中国历代碑帖选字临本·怀仁集字圣教序二
- 中国历代碑帖选字临本·苏轼洞庭中山二赋

第二辑 将出版

- 中国历代碑帖选字临本·张黑女墓志
- 中国历代碑帖选字临本·陆柬之书陆机文赋一
- 中国历代碑帖选字临本·陆柬之书陆机文赋二
- 中国历代碑帖选字临本·陆柬之书陆机文赋三
- 中国历代碑帖选字临本·颜真卿麻姑仙坛记一
- 中国历代碑帖选字临本·颜真卿麻姑仙坛记二
- 中国历代碑帖选字临本·赵佶楷书千字文一
- 中国历代碑帖选字临本·赵佶楷书千字文二
- 中国历代碑帖选字临本·米芾苕溪诗
- 中国历代碑帖选字临本·赵孟頫书欧阳修秋声赋
- 中国历代碑帖选字临本·董其昌勤政励学箴
- 中国历代碑帖选字临本·欧阳询行书千字文一
- 中国历代碑帖选字临本·欧阳询行书千字文二
- 中国历代碑帖选字临本·颜真卿颜氏家庙碑一
- 中国历代碑帖选字临本·颜真卿颜氏家庙碑二
- 中国历代碑帖选字临本·董其昌行书千字文一
- 中国历代碑帖选字临本·董其昌行书千字文二
- 中国历代碑帖选字临本·柳公权金刚经一
- 中国历代碑帖选字临本·柳公权金刚经二
- 中国历代碑帖选字临本·柳公权金刚经三

第三辑 将出版

- 中国历代碑帖选字临本·泰山刻石
- 中国历代碑帖选字临本·散氏盘
- 中国历代碑帖选字临本·史晨碑
- 中国历代碑帖选字临本·石门颂
- 中国历代碑帖选字临本·华山庙碑
- 中国历代碑帖选字临本·爨宝子碑
- 中国历代碑帖选字临本·石门铭
- 中国历代碑帖选字临本·褚遂良阴符经
- 中国历代碑帖选字临本·赵孟頫光福重建塔记
- 中国历代碑帖选字临本·赵孟頫妙严寺记
- 中国历代碑帖选字临本·唐寅落花诗册一
- 中国历代碑帖选字临本·邓石如篆书千字文一
- 中国历代碑帖选字临本·杨沂孙在昔篇
- 中国历代碑帖选字临本·吴大澂篆书论语
- 中国历代碑帖选字临本·吴昌硕西泠印社记
- 中国历代碑帖选字临本·吴昌硕修震泽许塘记
- 中国历代碑帖选字临本·智永楷书千字文
- 中国历代碑帖选字临本·文徵明醉翁亭记
- 中国历代碑帖选字临本·集王羲之书金刚经
- 中国历代碑帖选字临本·文徵明金刚经

江西美术出版社

宁宫
宫富

刁厷平

尸厇屛尉

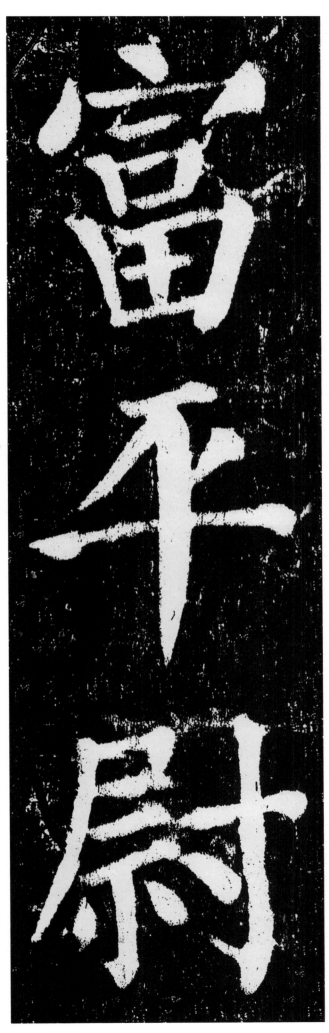

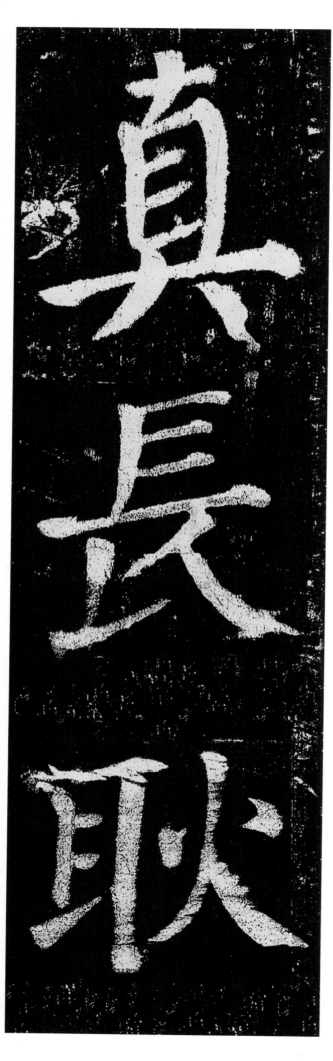

真長耴

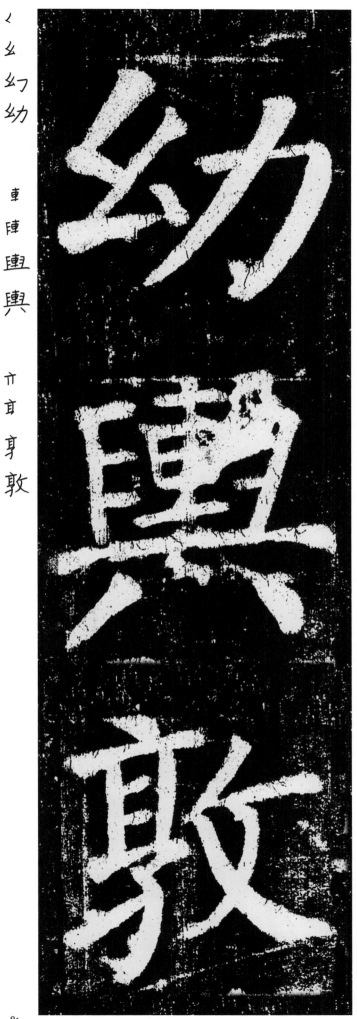

ノ
幺
幻
幼

車
陣
輿
輿

亠
亣
身
敦

幼

輿

敦

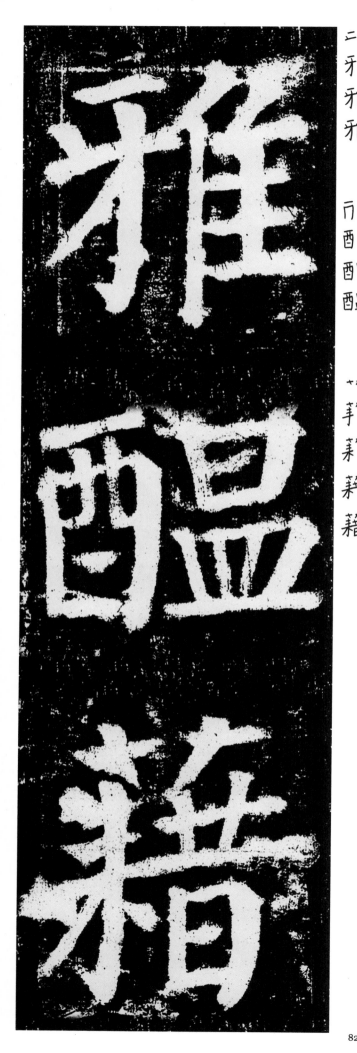

二牙牙雅

冂酉酲醞

艹芉莃藉

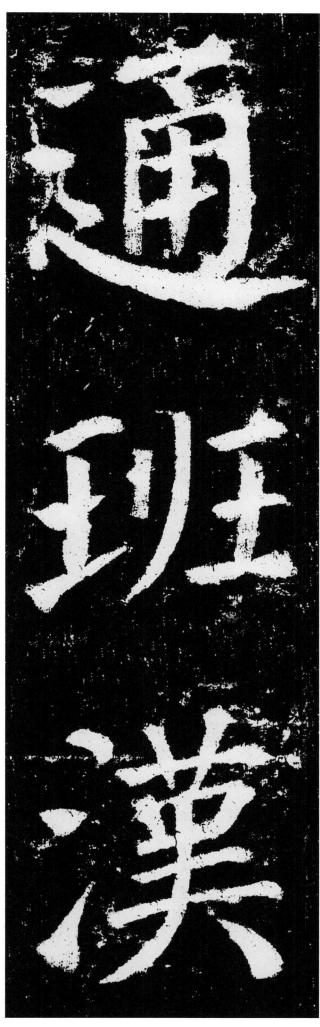

通

マ乃甬通

王玉玨班

氵沪涉漢

通

班

漢

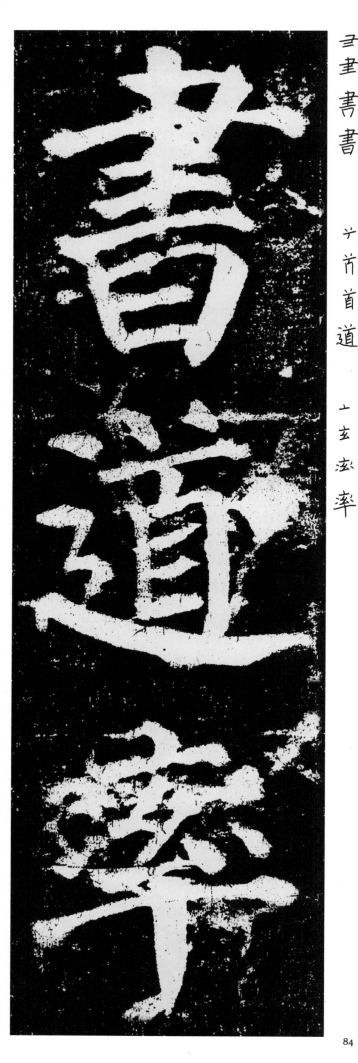

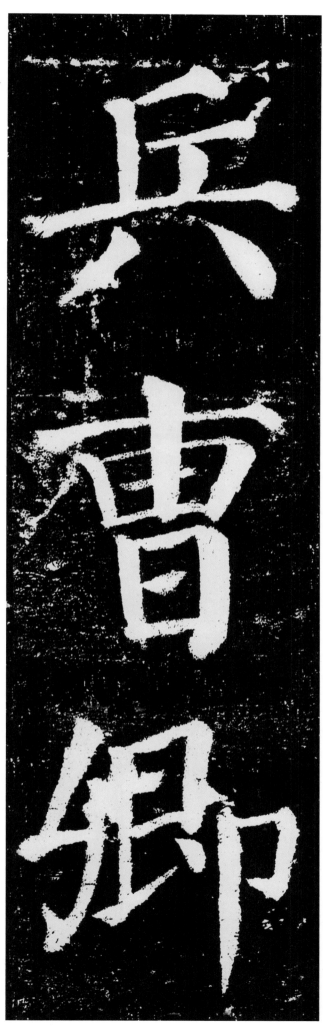

兵 斤 厂

曹 曹 由 帀

卿 卿 艮 彳

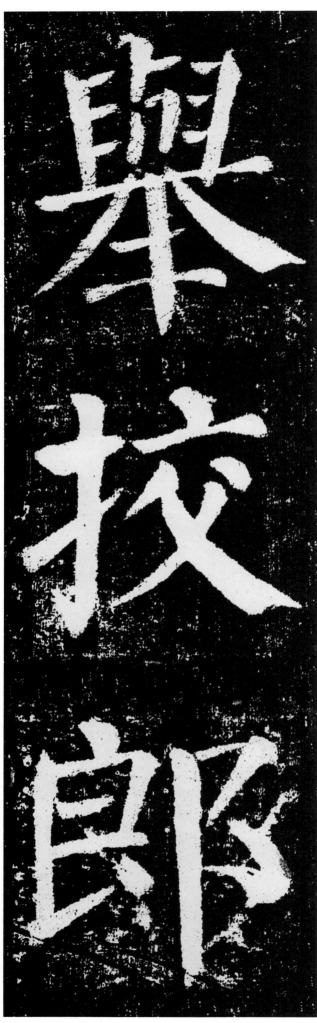

與舉

扌扩挍

ヨ良郎

千禾禾秀秀

ク名免逸

丙酉酳醴

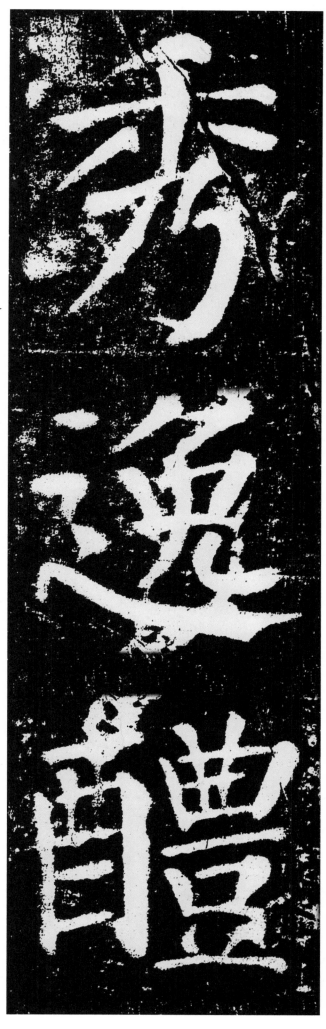

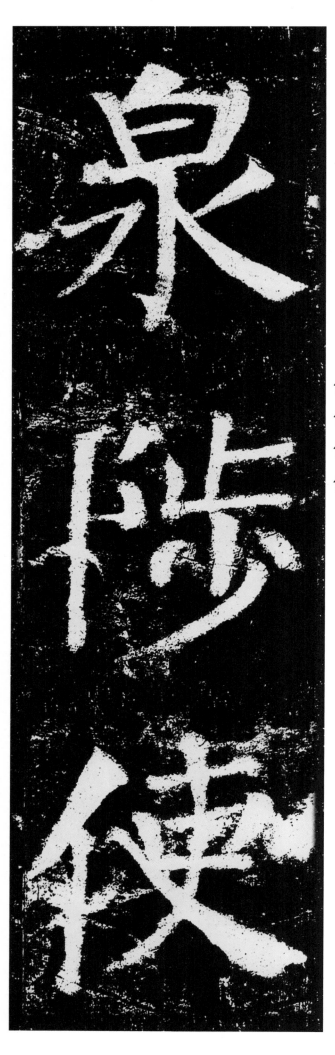

泉泉阜白

陟陟阝

使使㑊亻

88

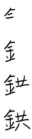

金鈇鈇

ㄑㄅ臼

ㄅㄅㄅㄅ名

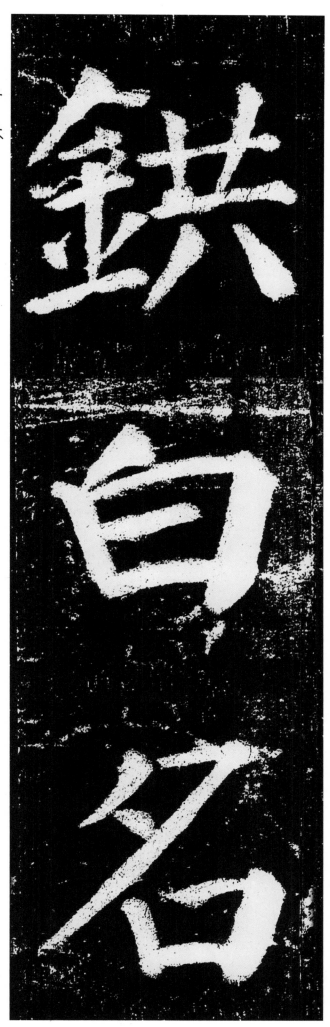

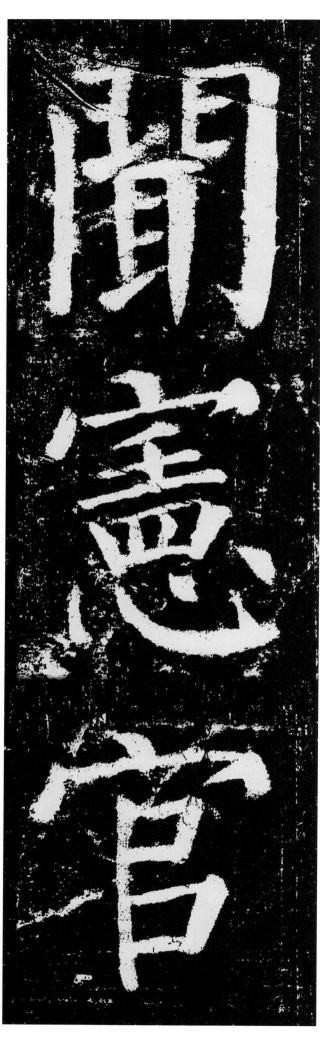

門開閒

宀宔宩憲憲

宀宀官官

為

省

荐


丶ソ为為為

小少尐省

卝芦芽荐


竹 竻 筲 節　广 庐 度　扌 扪 抒 採

訪

觀

察

言 言 言 訪

北 北 雈 雚 觀

宀 穴 宛 察 察

93

魯

郡

臧

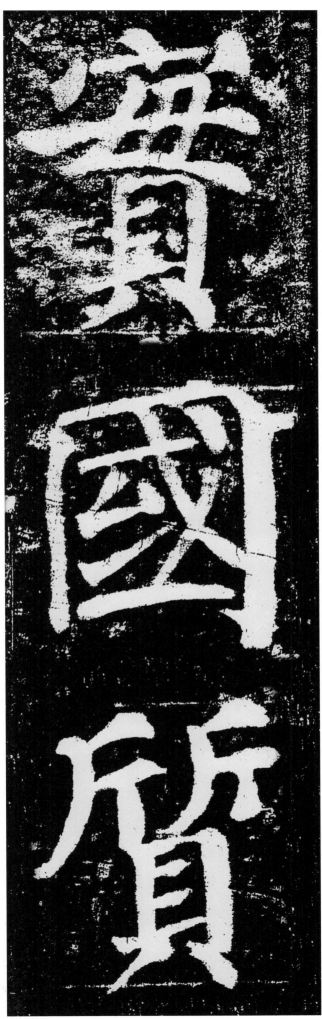

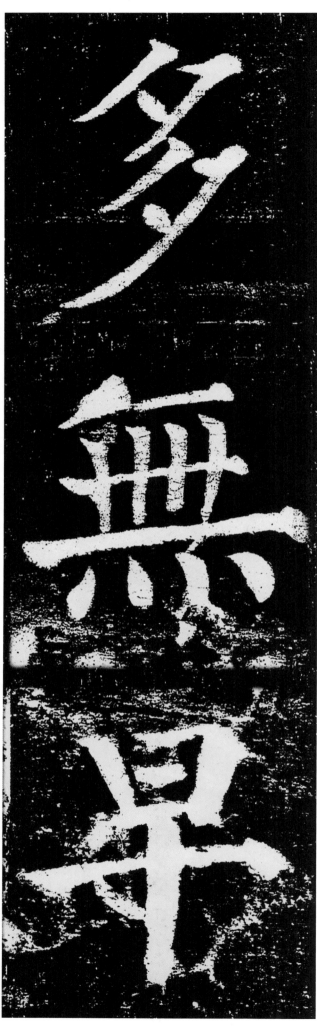

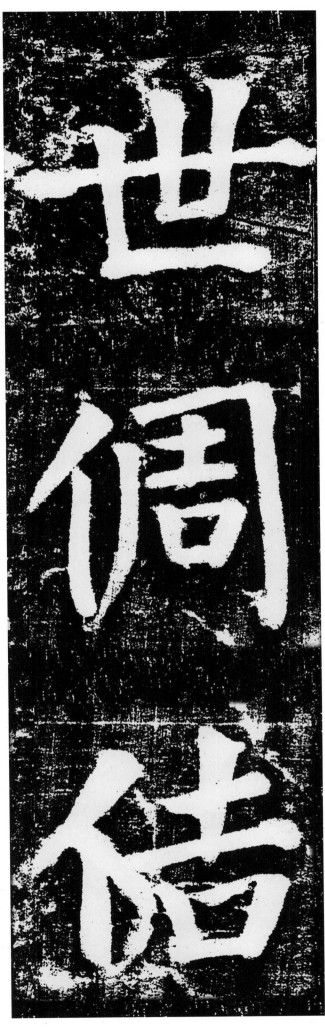

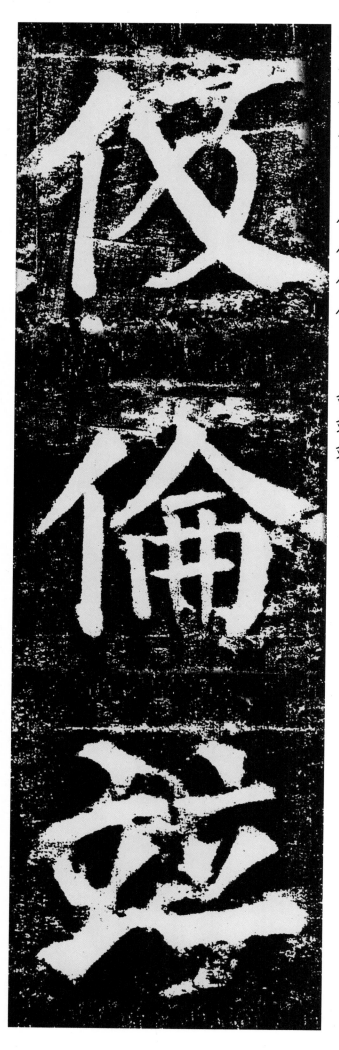

イ イ 佼 佼

イ 仆 伶 倫

亠 立 竝

二　二　武　武
　　正　　　　一　亡　玄

　　　　　　　了　子　孫

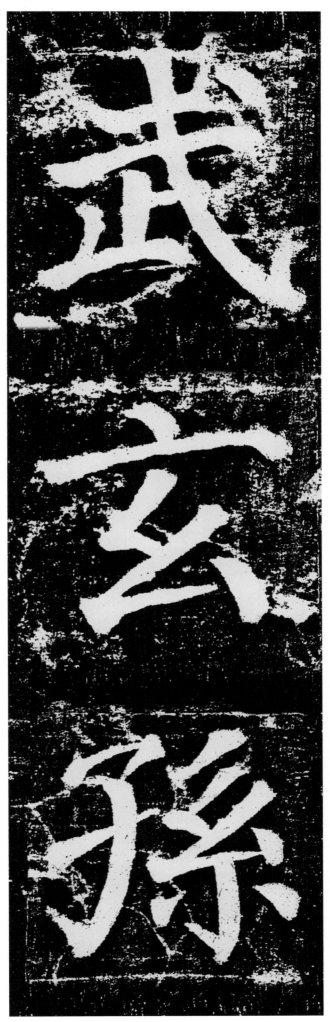

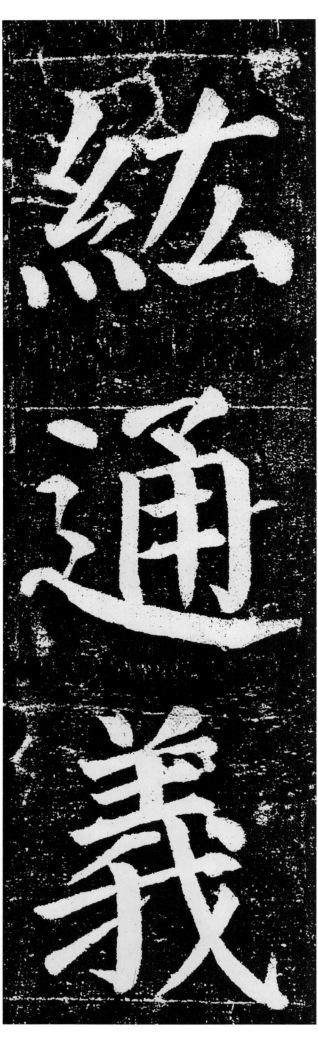

幺 糸 � 紘

ア 乃 甬 通

羊 羊 義 義

絃 通 義

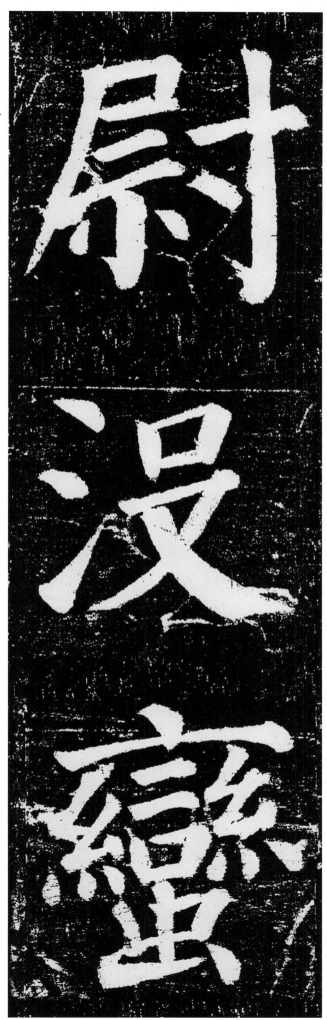

尸 层 屏 尉

氵 沪 浸

一 言 編 蠻

尉

浸

蠻

101

泉

朙

有

曰声吏

八刀父

丷羊详逆

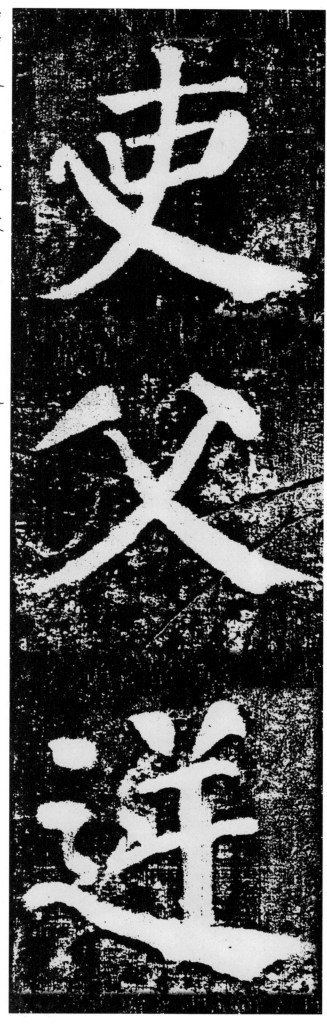

史

父

逆

103

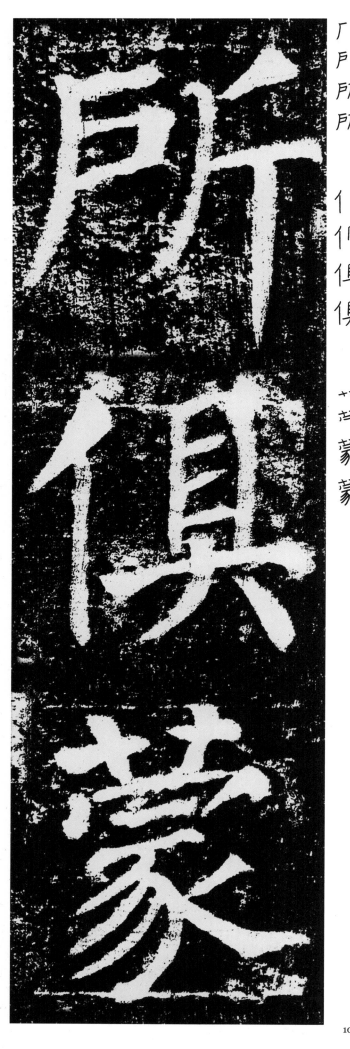

厂尸所所

亻仃俱俱

艹苎蒙蒙

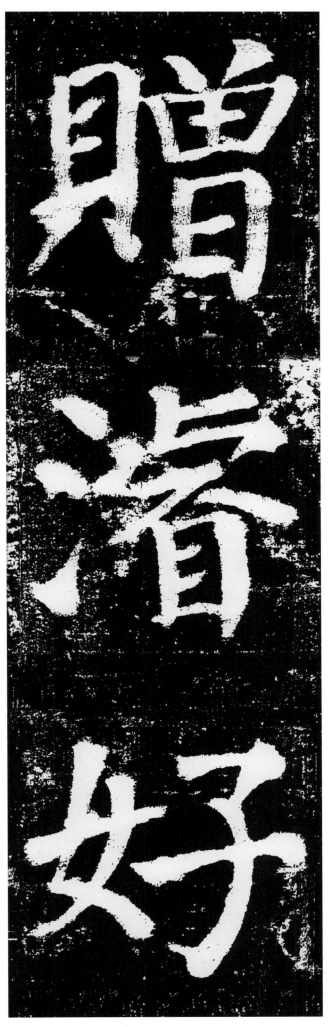

ﾒ 貝 賏 贈

氵氵浃 渚

乚 女 好

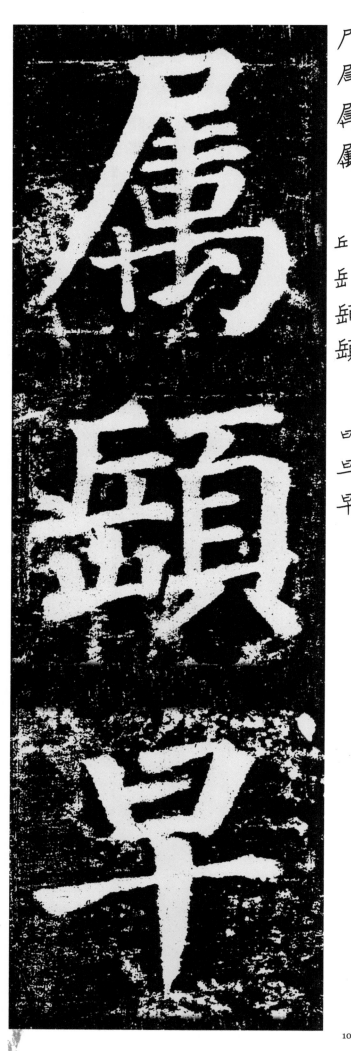

尸屈屬屬

丘岳頤頤

曰旦早

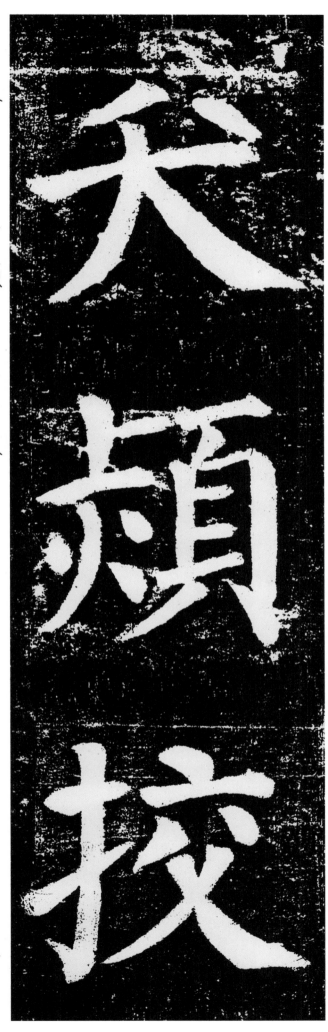

二 チ 夭

上 歨 歨 頻

扌 扩 扩 挍

天頻挍

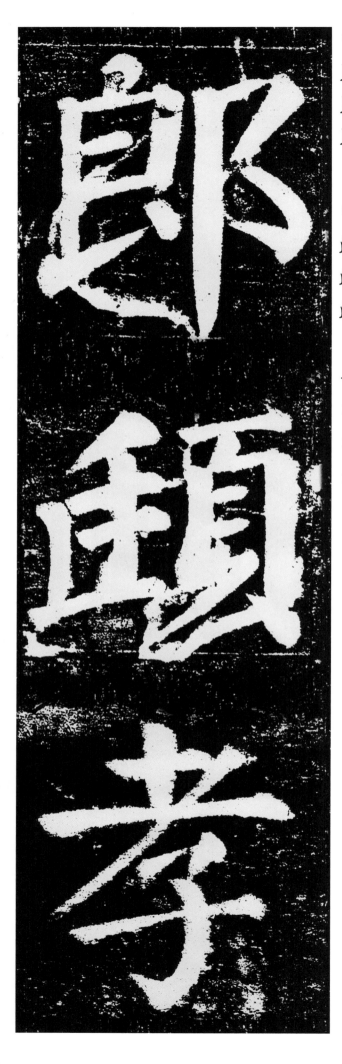

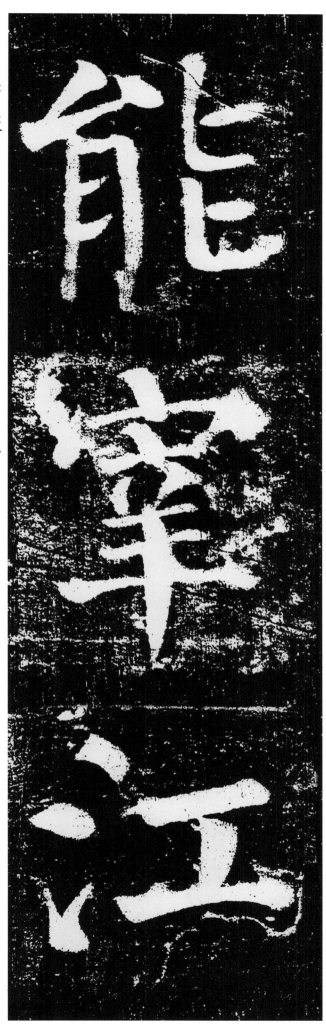

能

宀育能能

宀宦宣宰

氵江

氵氵江

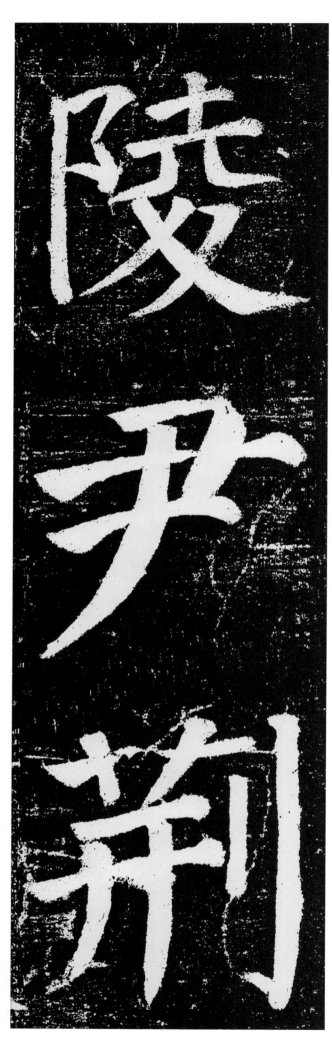

陵
尹
荆

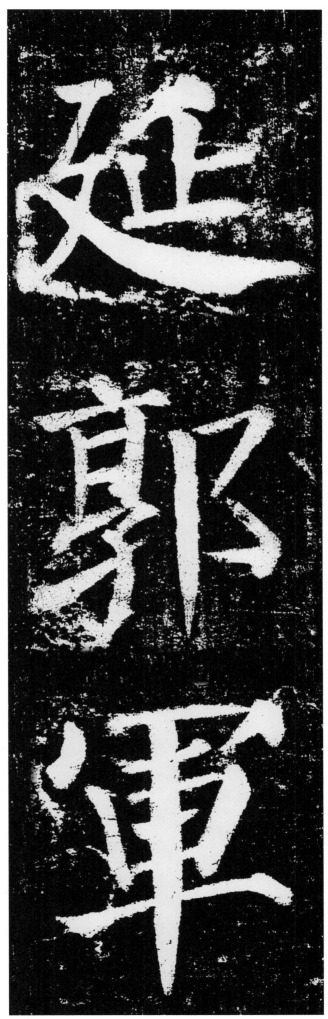

延郭軍

正延

古亨亨郭

一亘軍

111

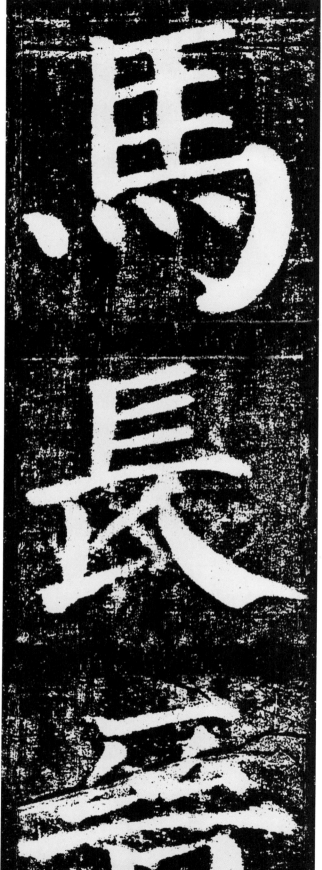

厂厂馬馬

厂長長

厶亜晉

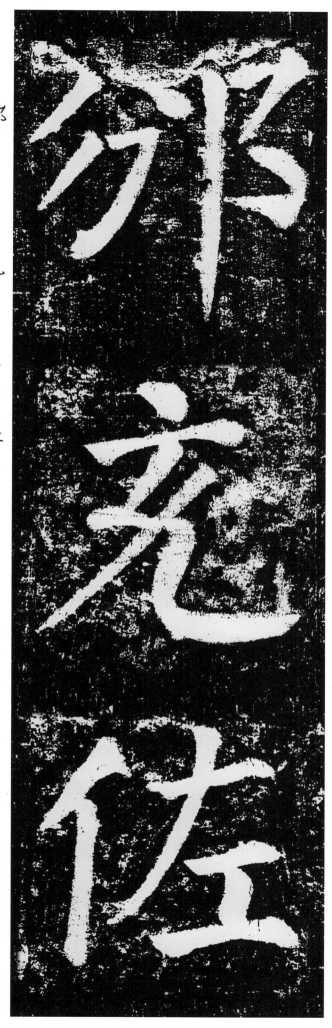

八分分邻

冖 亍 克

亻 仁 仸 佐

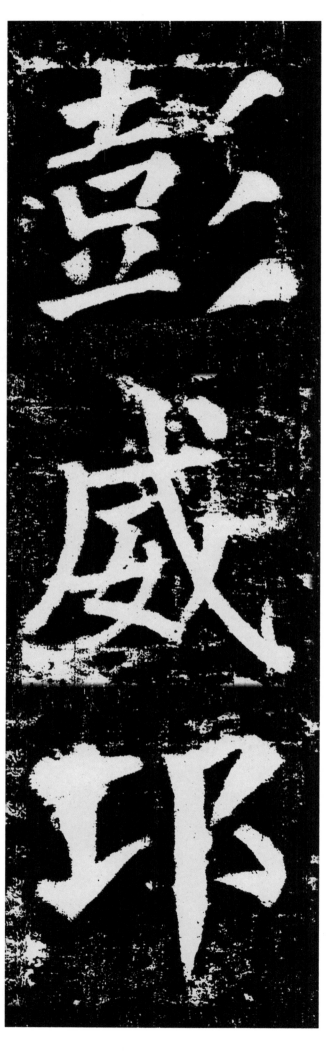

彭

盛

邛

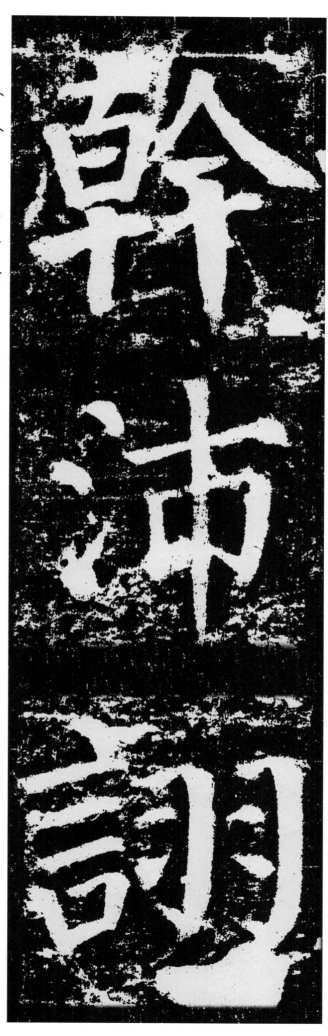

白 卓 卓 幹

氵 沔 沛

言 言 詞 詞

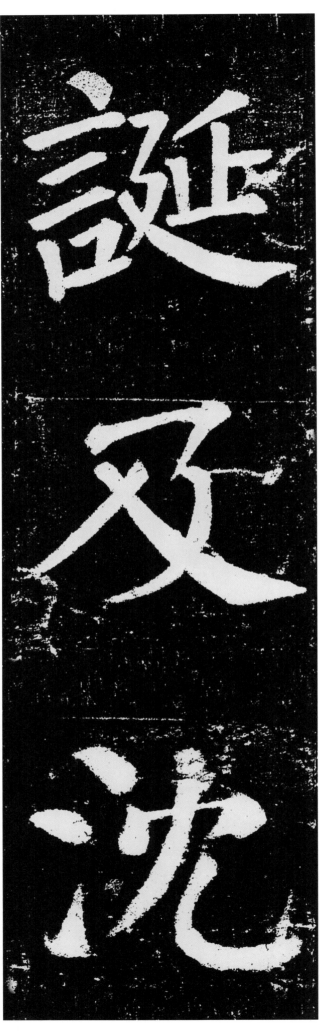

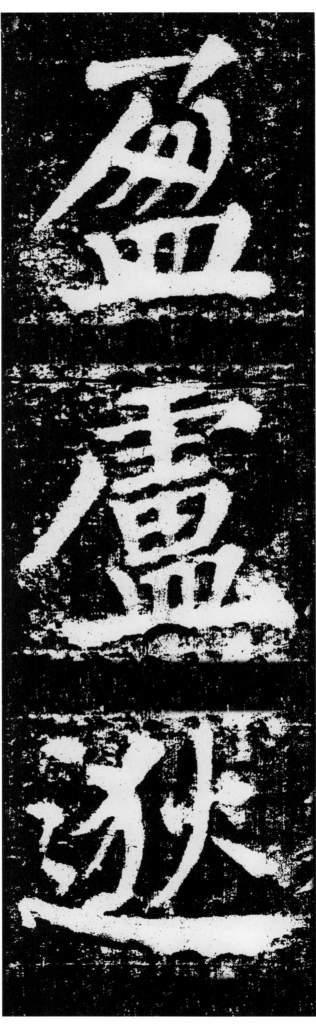

丿 盈 盈 盈

广 虐 甗 盧

犭 犭 狄 遬

項

嶺

顛